偽科學鑑證 6.
之
新平衡

序：

今年《偽科學鑑證 6》和《標童話集 6》不會同時間推出，拙作是頭炮，希望打得響。

事緣楊學德正用盡全力籌備他本年中在日本舉辦的畫展，無暇顧及其他事務。加上近年他身體狀況欠佳，此刻的他像個在出版業前線打滾作戰卻誤中流彈的傷兵，捂住傷口喘著大氣，緩緩抬頭望向我這個戰友說道：「去吧！別等我！」我替他打了支嗎啡止痛，遞上一根香煙，他卻說：「不要！我這輩子未抽過一口煙！」於是我迫於無奈，孤身繼續上路，臨行回眸，淚凝於睫，並道：「巴打，我等你！」他點頭：「嗯！行啦死佬！」就這樣，這本我一直視為「拆開來賣的書」，這趟就連時間都要分拆，「前後腳」地出版。

然後我想到書名了——《前後腳》。但這名字似乎較適合阿德，沒問題，一如往常來個對照，我的就叫《左右手》好了！於是開始構思如何畫封面：左右手，即得力助手……想了一個下午，哼！我邊有助手？那索性畫聲貓的兩隻手又如何？只得出黑色茄子兩根。苦無頭緒，找來張國榮的同名歌曲刺激一下，聽畢更無頭緒。就在這時候，快遞員按門鈴，送來一雙「993」。

去年有幸跟一個我很喜愛的品牌「New Balance」合作，客戶非常體貼，經常送我球鞋，甚至合約期過了仍給我贊助。此類厚禮我從來受之有愧，又不是什麼幕前人，又何須對我客氣如此？直至有次做過宣傳訪問後我把衣服歸還：「不用送我了，這衣服新的，衫牌還未拆，還可以拿回店裡去賣呢！」卻見客戶臉有失望之色，那刻我才醒覺：其實這是人家的盛情，為何我老是婆婆媽媽不肯接納？這種婉拒反會叫人家尷尬失望。想通之後我便放下無謂原則，毫不客氣地向他們猛下訂單，就以每年的新書作回禮好了。

話說回來，客戶寄來一雙「993」型號，我看著鞋跟的「USA」三個字，突然想起奧巴馬，又突然聯想起去年的世界局勢。地球沒有毀滅，人類文明亦似乎未見有任何改善，來到 2013 這個所謂新紀元開端，世界究竟需要些什麼？我又需要些什麼？靈機一觸，腦中自動翻譯出這三個字：「新，平，衡」。

典型天秤座如我，DNA 裡早已藏有「追求各方面平衡」的意欲；平衡，甚至是天秤人最重視的生活價值。來到新一年，對於「新平衡」，我即時想到的是物質生活與靈性生活的平衡，你呢？又令你聯想到何種平衡呢？

這部第六集，看上去似乎有點失衡：聲貓的篇幅比從前更多，又欠了〈嚴肅系列〉和〈維港巨星〉，這一定叫某些讀者失望，但又會叫另一群讀者更歡喜。世事兩難全，花多了時間在流行歌詞上，就少了時間去構思較有深度的漫畫題材和故事，於是，兩隻聲貓胡胡混混又混過一年；聲貓插科，加菲打諢，亦未及一隻面兒偶爾作客來得興奮；初學靈修，修得出丁點覺悟便急著要寫隨筆分享；間時模仿別人的筆跡從中找些樂趣和滿足感……如果這漫畫專欄一如以往旨在記錄生活的話，這一年的我其實沒有失衡，只是在踏入新階段期間見步行步，摸著石頭過河，試著找到新的平衡方式。整理結集稿件時回顧一瞥，原來這一年記錄下來的都是歡樂多於其他，那就希望你購買這書之同時也買到歡樂，謝謝你。

走在生活前線，節奏定必急速，就接納自己，接納所有，然後走著瞧吧！東南西北上下左右前後裡外，唯獨我站在圓心，找到方向感再繼續平衡人生。2013，一切都只不過是個開始。

小克

2013 年 1 月 27 日於杭州

目錄 :

Chapter 1

海洋劇場

P. 10

Chapter 2

見一面兒

P. 64

Chapter 3

聾貓 + 菲貓

P. 74

Chapter 4

尋找大師的筆跡

P. 96

Chapter 5

靈修隨筆

P. 108

海洋劇場

「網上罵戰」似乎已成為全地球人的日常生活環節了，上網！上網！上線！睡前不罵兩句不安樂，反正你又看不見我。網上被攻擊，人生起碼要試一次，感受一下人類的可怕；若被全國或全個民族圍剿，更是千載難逢，並非想要就有。我有幸於去年仲夏憑陳奕迅的《非禮》事件嚐過那種滋味，一連十多天不間斷的人身攻擊，非常難受；又不想還擊，以寡敵眾，更難受。但從中又的確學到許多，亦體驗了許多，於我來説是 2012 年最重要一課。我心想：我國人民（包括香港）的靈魂深處究竟受過什麼傷害？何種抑壓？才會洩出這樣一記集體憤怒？情緒平伏後，回看那個微博，每句重口味的咒罵都比小説對白或電影台詞更鋒利。我把某些憤青的原裝語句安放了在〈海洋劇場〉其中一篇，讓大家感受一下中港罵戰是何等血肉模糊。聾貓有個強項，總有能力令所有怨念在最後一格中化成涼薄一笑。縱笑中帶淚，也真心盼望，以良知共對。

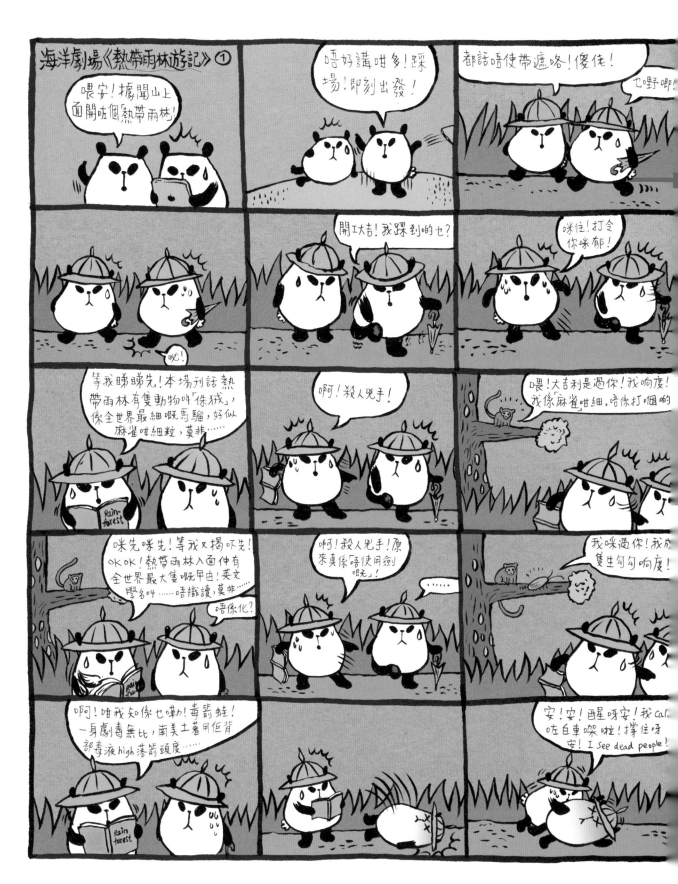

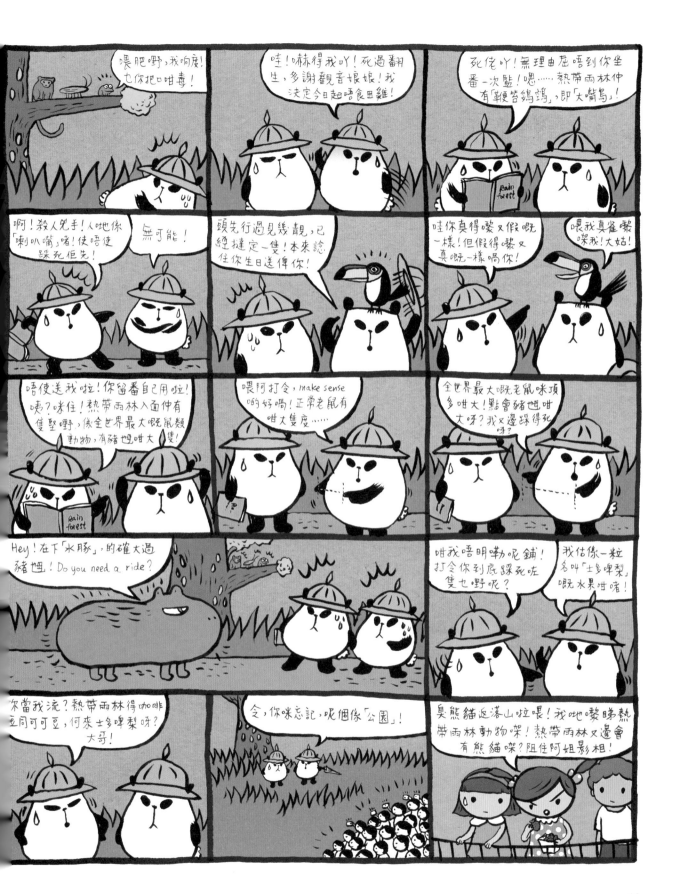

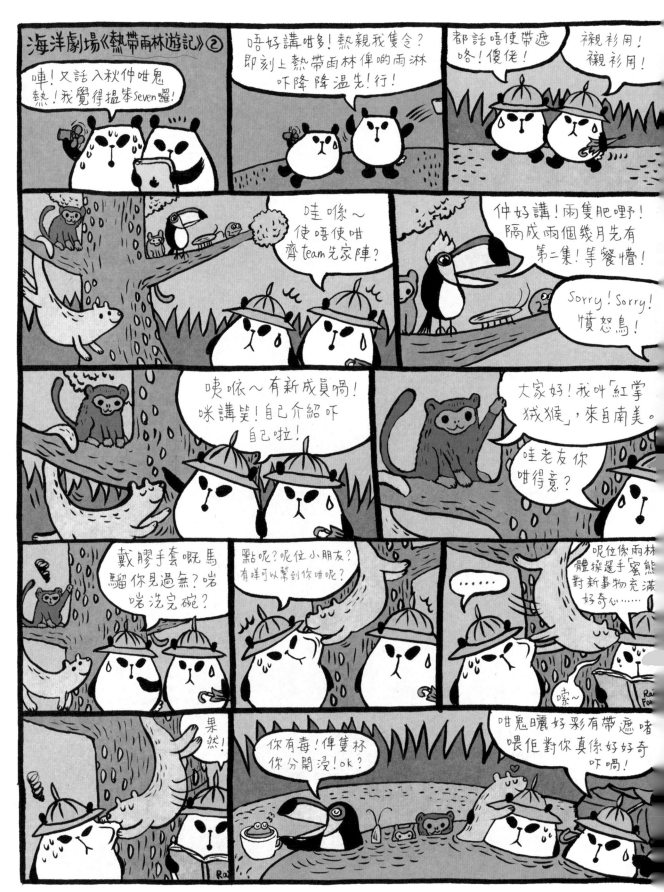

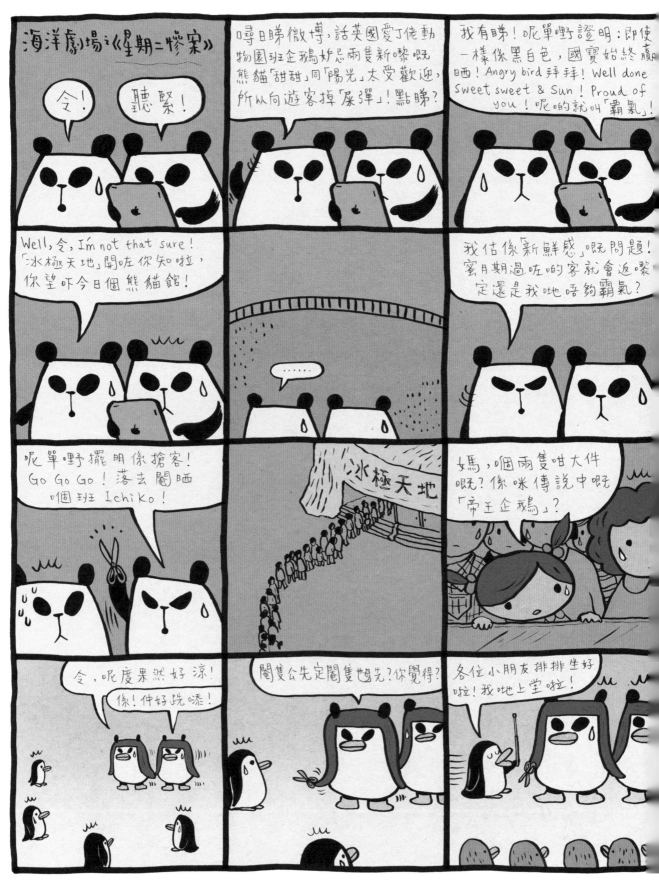

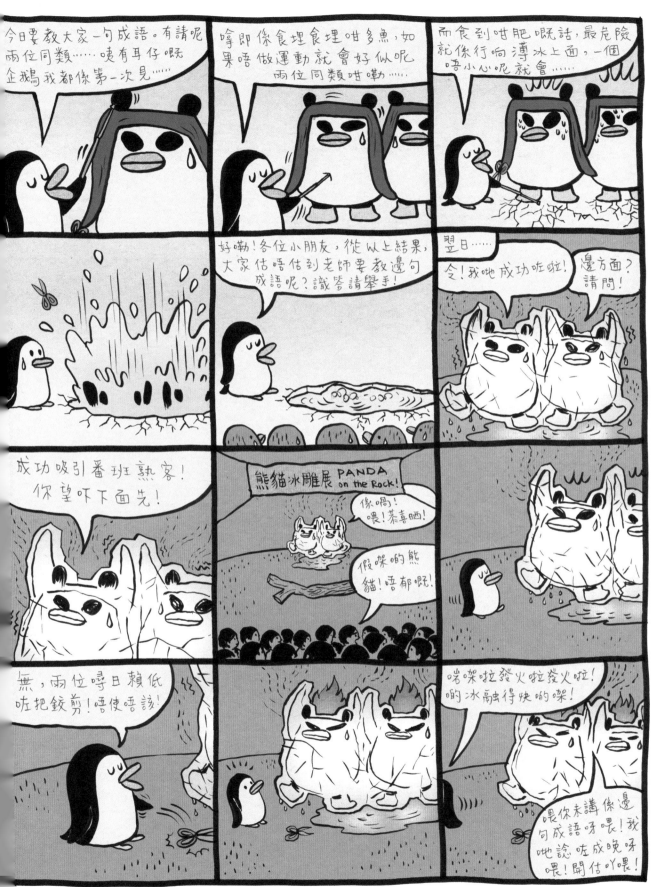

17

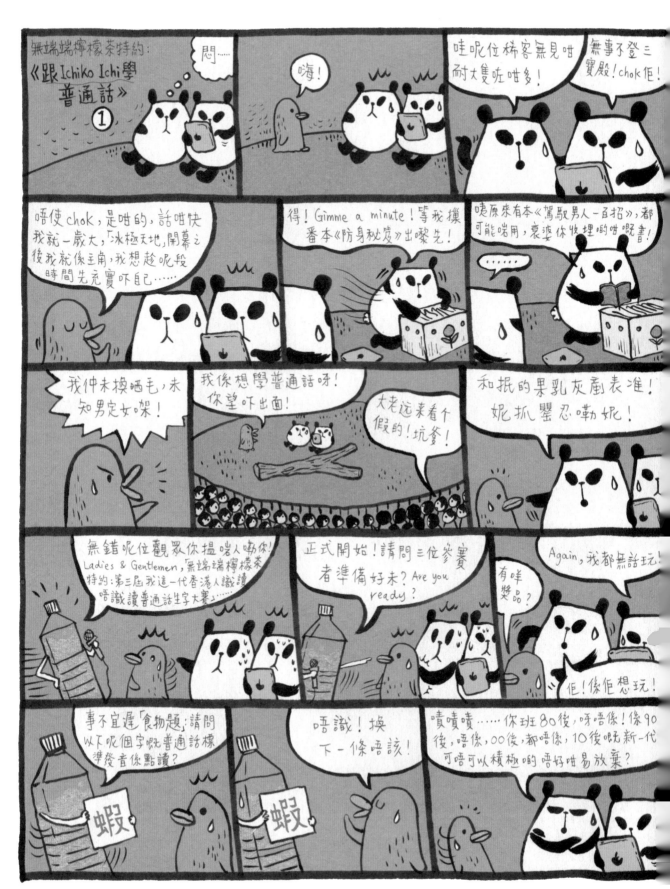

無端端檸檬茶特約：
《跟Ichiko Ichi學普通話》①

悶……

嗨！

哇呢位稀客無見咁耐大隻咗咁多！

無事不登三寶殿！chok佢！

唔使chok，是咁的，話咁快我就一歲大，「冰極天地」開幕之後我就係主角，我想趁呢段時間先充實吓自己……

得！Gimme a minute！等我攞番本《防身秘笈》出嚟先！

嘖原來有本《駕馭男人一百招》，都可能啱用，衰婆你收埋你嗰啲書！

……

我仲未換晒毛，未知男定女㗎！

我係想學普通話呀！你望吓出面！

大老远来看个假的！坑爹！

和抵的果乳灰劚表淮！妮抓罋忍嘞妮！

無錯呢位觀眾你搵啱人嚟你！Ladies & Gentlemen，「無端端檸檬茶特約：第三屆我這一代香港人識讀唔識讀普通話生字大賽」……

正式開始！請問三位參賽者準備好未？Are you ready？

有咩獎品？

Again，我都無話玩！

佢！係佢想玩！

事不宜遲「食物題」請問以下呢個字嘅普通話標準發音係點讀？

蝦

唔識！換下一條唔該！

蝦

噴噴噴……你班80後，呀唔係！係90後，唔係，00後，都唔係，10後嘅新一代可唔可以積極啲唔好咁易放棄？

18

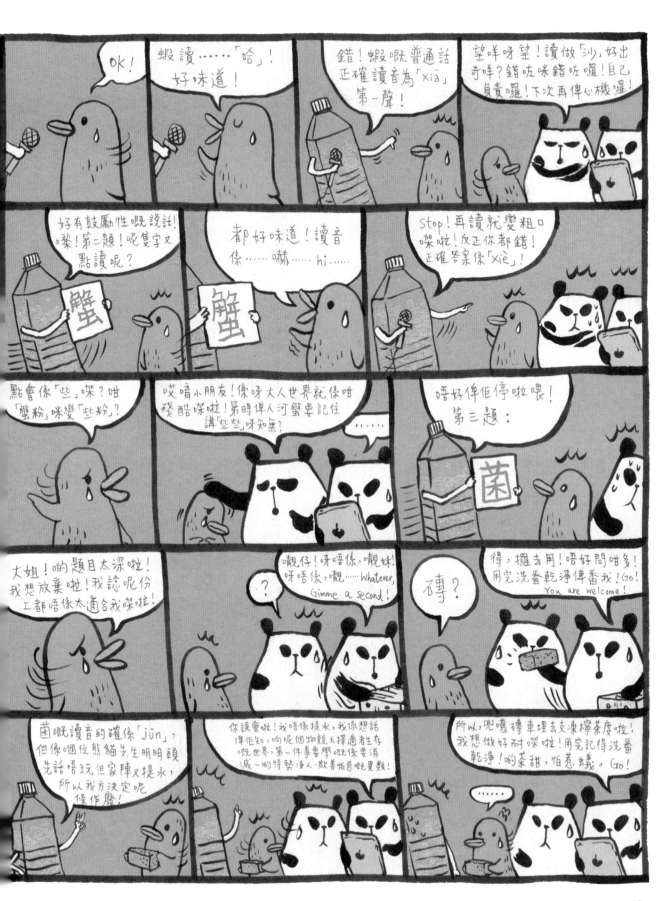

19

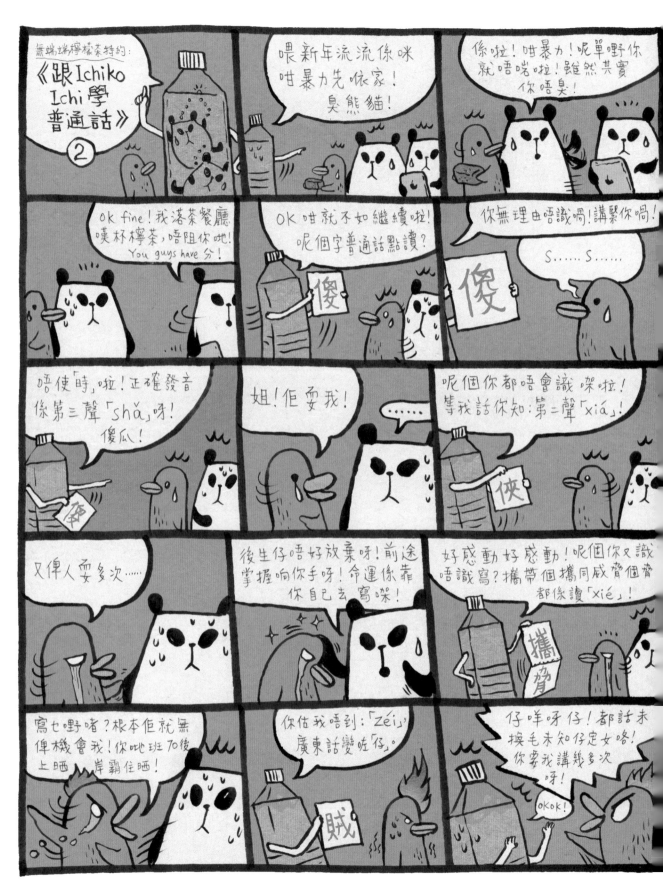

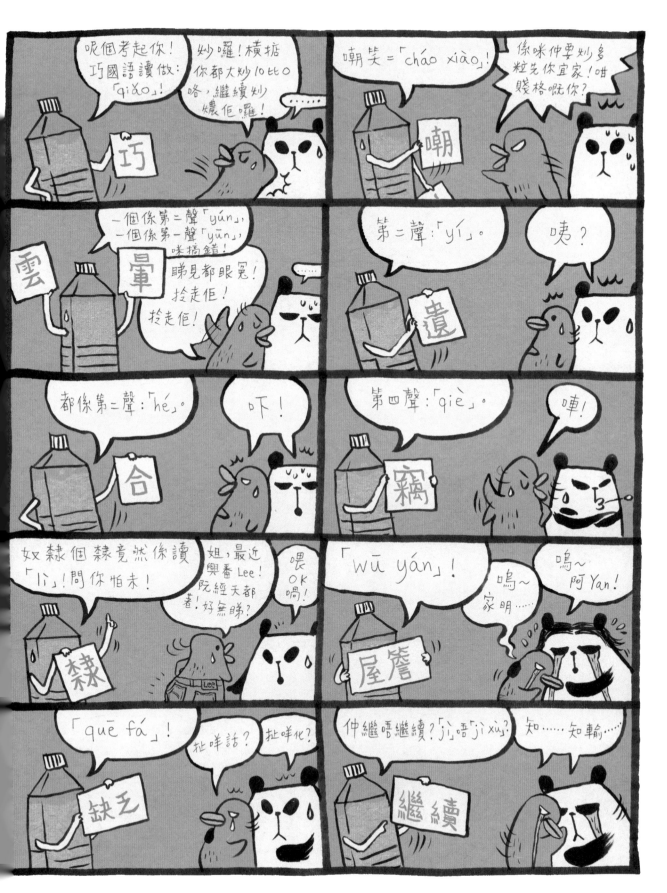

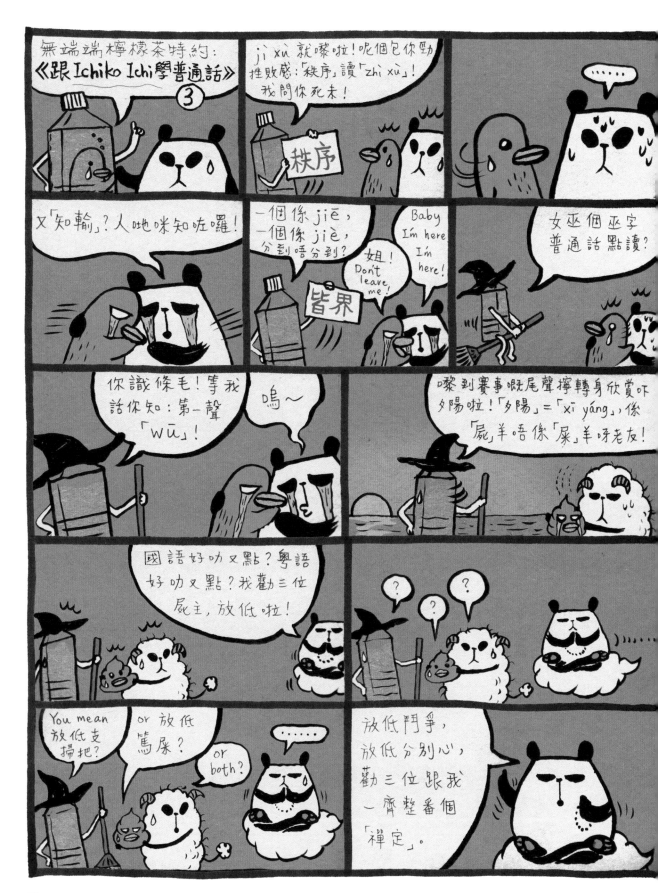

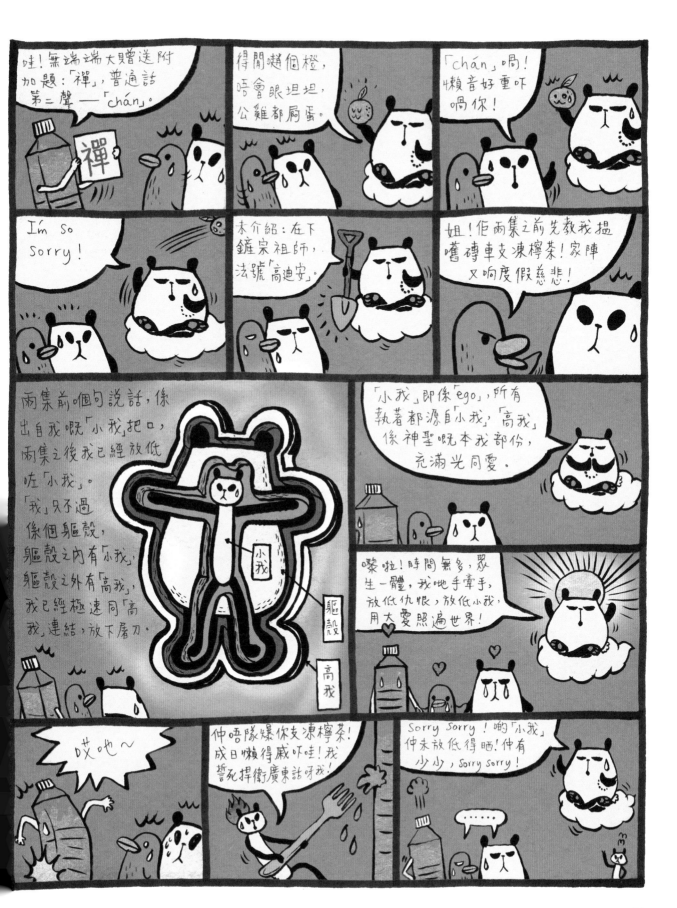

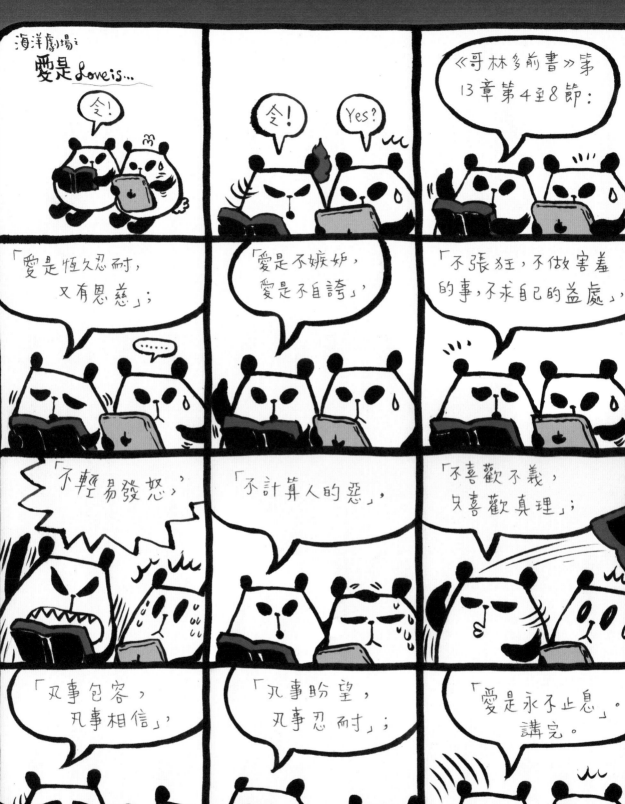

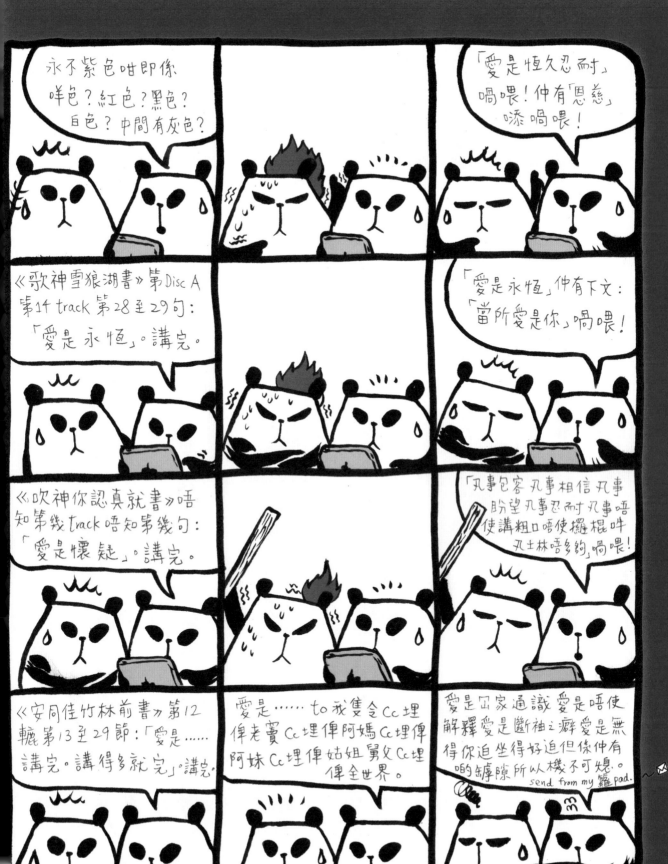

25

海洋劇場之《你知我知》

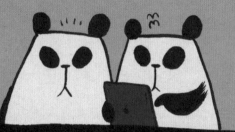

令!

奴才誓死效忠!請講!

個世界變得越嚟越差,你知唔知?

我諗我知,但願聞其詳。

地球資源用得七七八八你知唔知?明明一早發現咗Free Energy又遲遲未公佈!

我知!Tesla,呢個我知!

全球金融,嚟嚟去去咽幾個銀行大家族玩晒!佢哋要股市升就升,跌就跌!

我知我知,聽過吓。

秘密政府串同大藥廠控制醫療系統,啲西藥全部食死人但佢理你死!

知知知!衰過你阿姨!

《We are the world》係邊一年嘅歌?點解咁多年非洲仲有大肚細蚊仔俾烏蠅褸?

即刻上網搵隻長版MV睇睇!

開戰又停火再開戰又停火跟手再開戰究竟中東仲要打幾耐仗?

呢個真係只能夠答你「唔嬲知」!

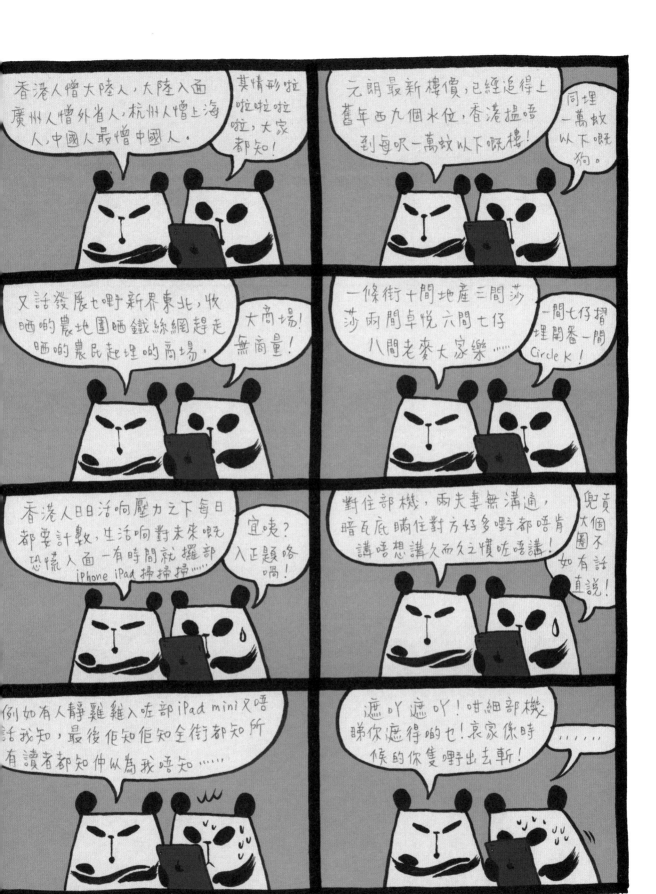

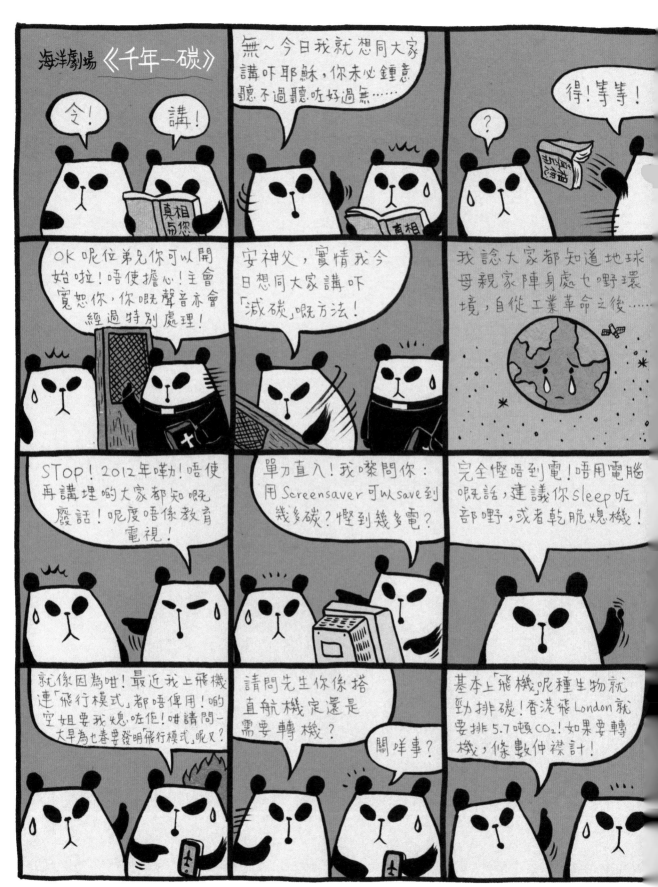

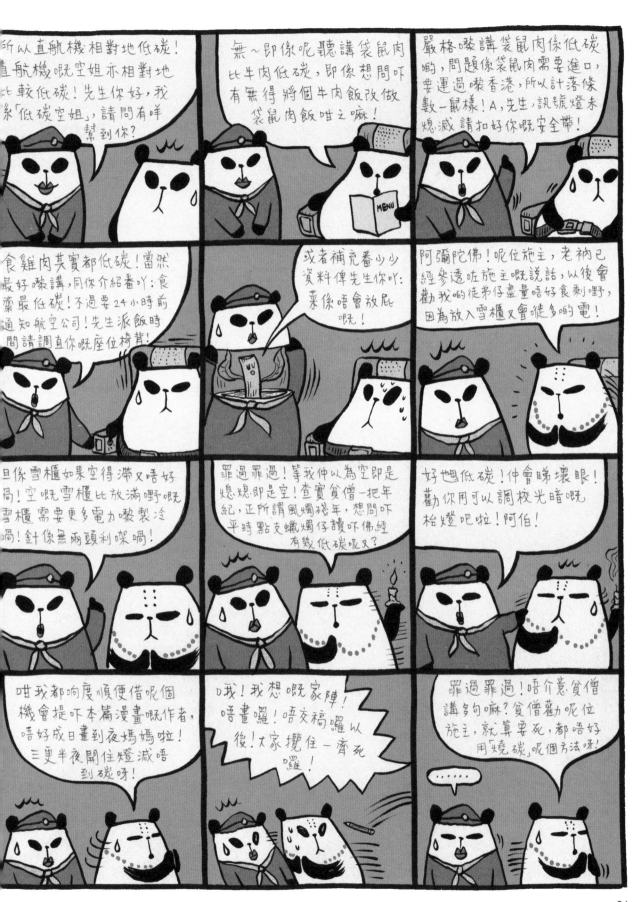

與雲對話

雲啊雲!有無時間聽我講吓我悲慘嘅身世?

雲啊雲!我都未開始講!你喊也嘢先?

與墳對話

墳啊墳!我有兩句好重要嘅說話要同你講!你聽住啦喎!

?

唔該借過呀吓!有怪莫怪細路仔唔識世界呀吓!

……

與仁對話

仁啊仁!响我食你之前,你有無嘢要同我講咁呢?

你都黐筋嘅!杏仁曉講嘢嘅咩家陣?你估我陳奕仁呀?你估我陳永仁呀?MC仁?定係梁家仁呀?黐線!

Nut!

……

與痕對話

你好嘢!我忍你!我係唔會輸俾你嘅!

輸咗啦你!

我同你講咩嘅家?我同你「痕」講之嘛!

與裙對話

點啊?有無掛住我啊?

喂!有無嘢㗎吖!講俾我知吖!

咪掛住咗囉已經!煩!

係咩?咁有幾掛吖㗎吖話俾我知吖!

……

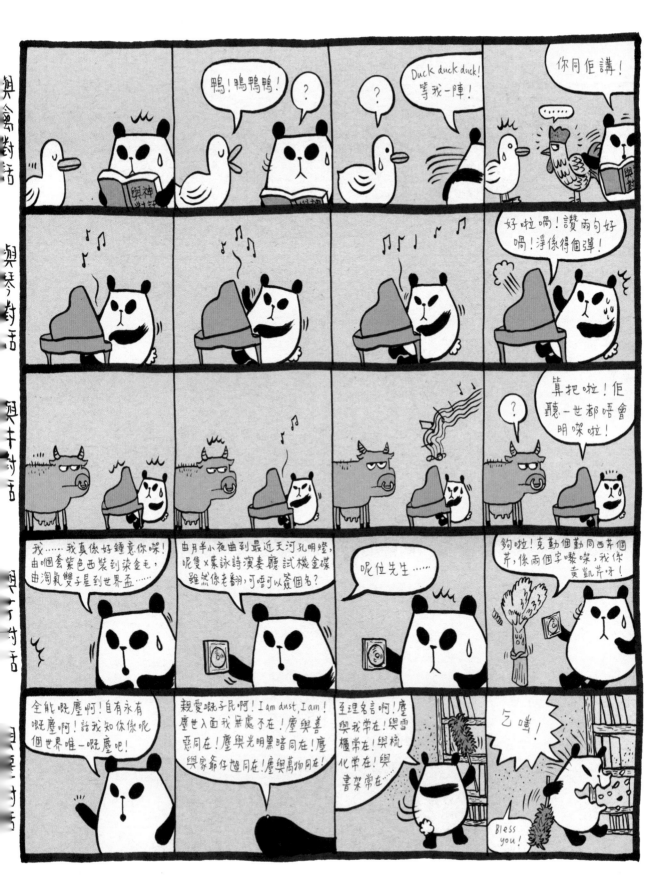

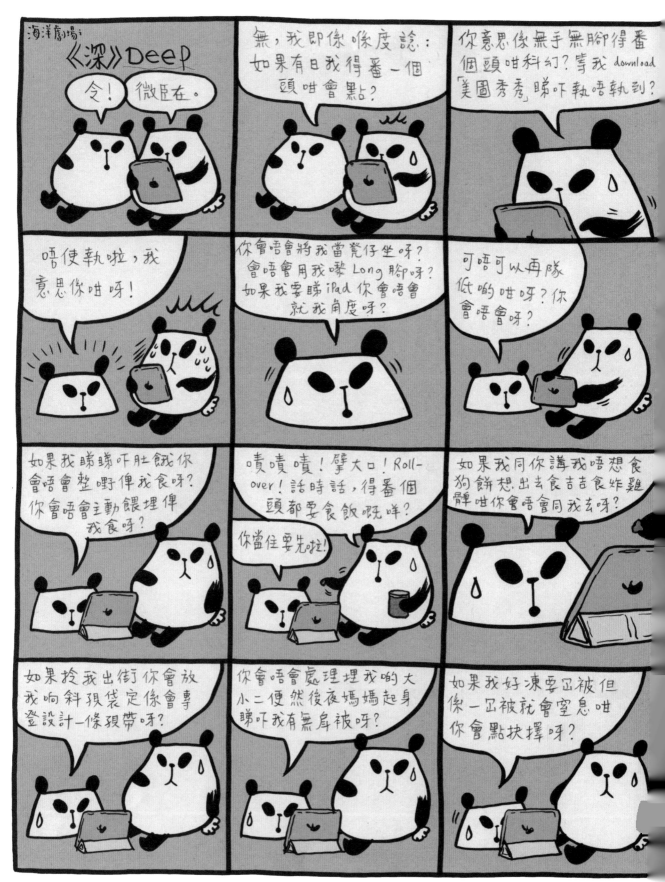

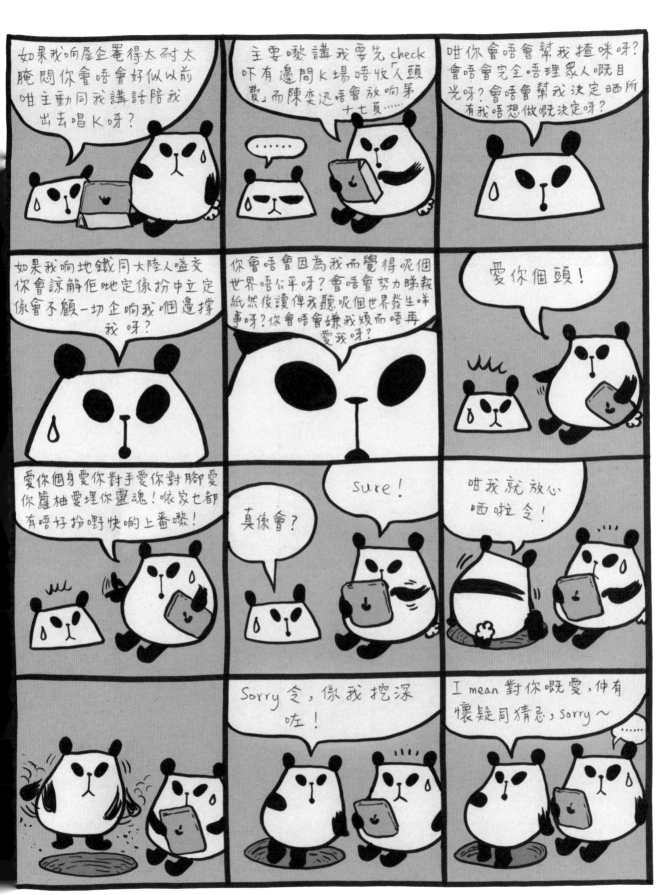

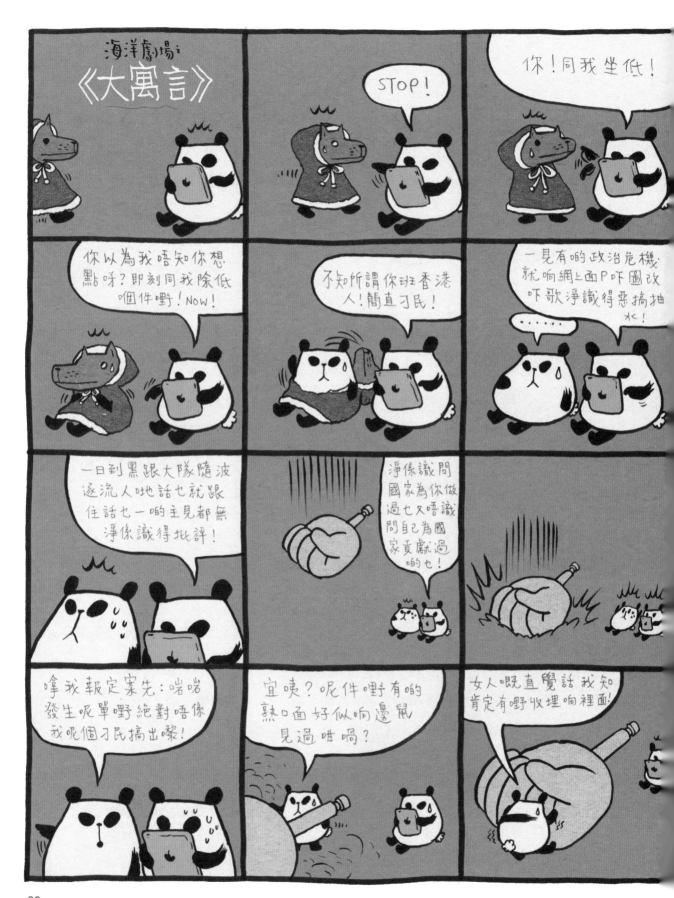

39

海洋劇場之《Pause》

令！

請吟吶！

悶。讀嘅新聞俾本宮聽聽，要讀得有娛樂性過蘋果動新聞！

微臣即掃！掃緊。

屍畸！今日港聞：CY條粉皮連日被質疑拖延交代僭建問題，指前日其律師已向高等法院上訴庭去信，要求剔除何俊⋯⋯

Pause！超悶。本宮唔要聽呢啲，搵過單爆嘅嚟聽聽！唔使急，再緊要快。

屍畸！呢單爆：台灣網絡近日熱傳一張照片，標題為「中正紀念堂流金歲月」，內容竟是「大便帝」响中正紀念堂大堂便溺⋯⋯

Pause！Still悶。通街屙屎已經係正常文化現象，毫無新聞價值，兼且本宮啱啱暖完肚！家陣限你三秒之內搵一單賺人熱淚嘅新聞俾本宮，否則拖出去斬！3⋯⋯2⋯⋯

屍畸！動物新聞：繼秀茂坪順天邨瘋狂虐貓事件後，觀塘又出現殘酷貓殺手，分別用鐵通刺穿貓肚及落毒殺貓⋯⋯

Pause！家陣賺到嘅像本宮嘅冷汗，而非熱淚。

特別鳴謝：Fred

43

45

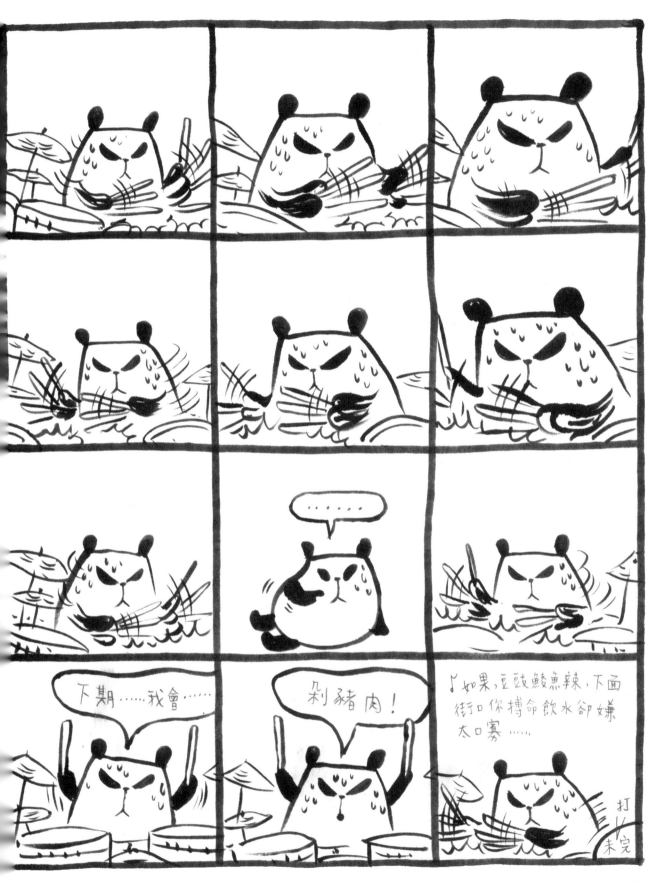

49

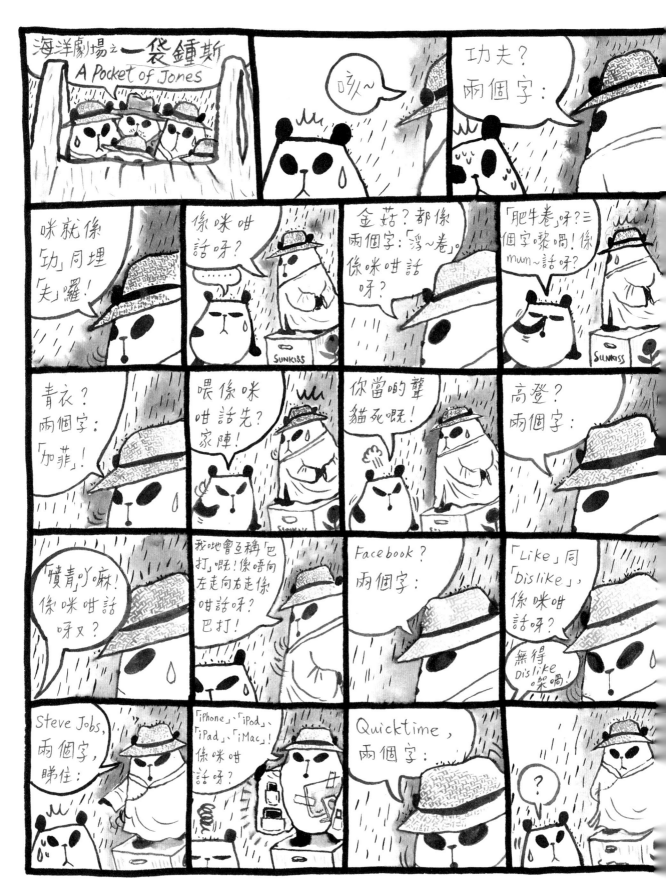

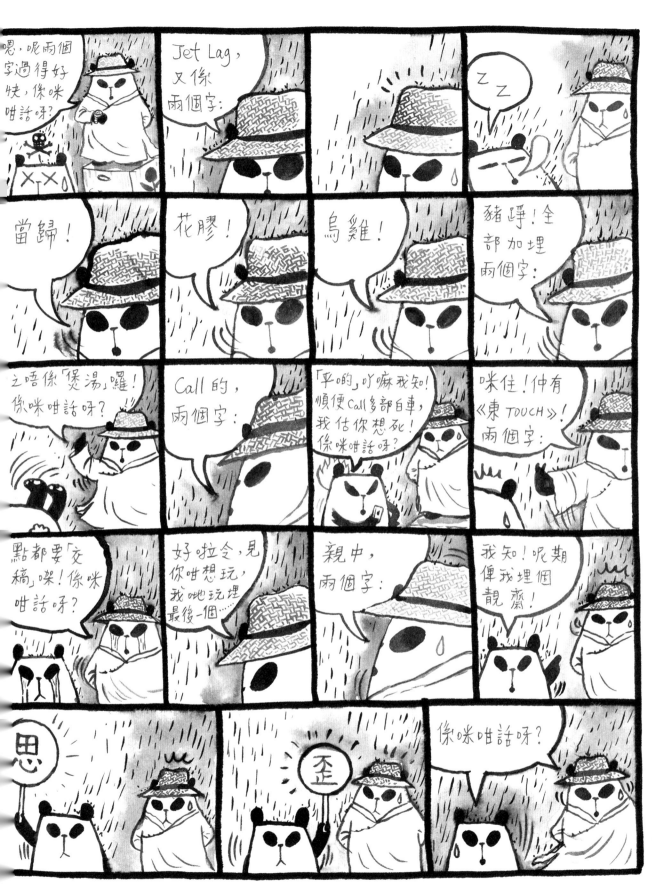

51

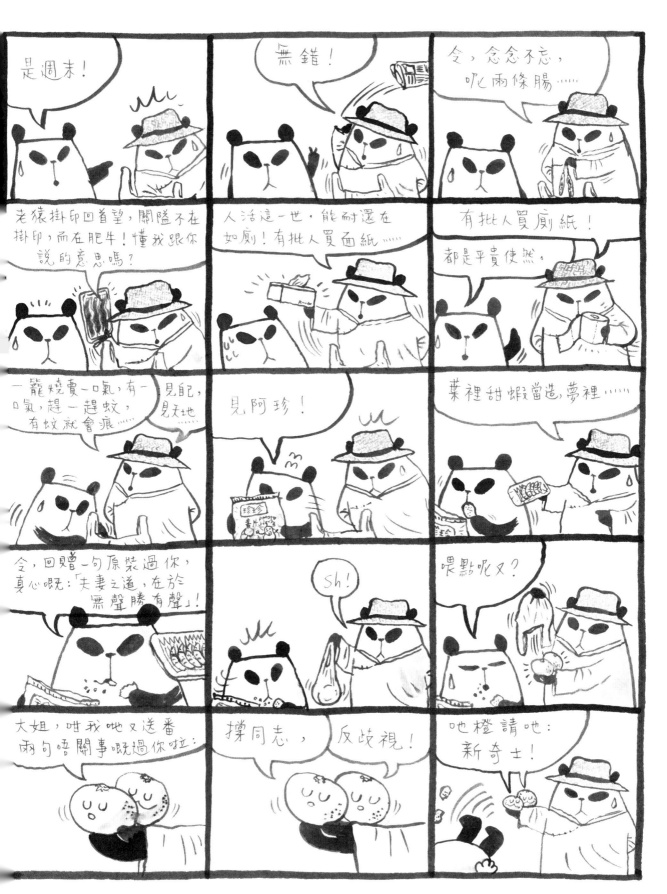

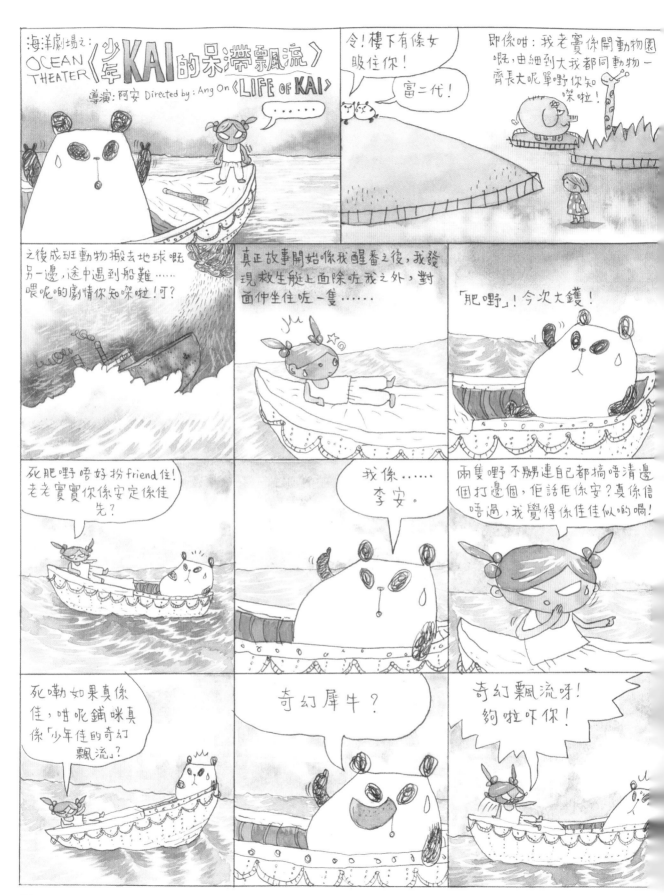

奇幻蝸牛？
奇幻豬頭？

#@☆×Y……

經驗話俾我知你越理佢就越死，所以我決定成個旅程盡可能唔同佢講嘢，於是奇幻飄流好快咁變成「沉默飄流」……

劇情需要我哋遇到一啲風浪，咁，劇情需要，我哋梗係差啲死又死唔去咽隻啦……

♪我有遮！
我有壓抑
需要發射！

風雨過後，月滿繁星之下見到抹香鯨呢啲浪漫位當然唔少得啦喂！

哇！Baleno 呀！

Giordano?

……

條鯨魚好醒！真係醒！轉身即閃！Like 咗！無錯，對付肥嘢嘅唯一方法，就係一句都唔好答佢，即撇！

Yumiko? 喂！

呢樣嘢，
點解我咁多年都
未學識？點解？

一嚟超曬，二嚟勁悶，三嚟爆餓，幾日後我已經曬到無肉，悶到甩皮，同餓到見骨！呢趟旅程正式由沉默飄流改名為「呆滯飄流」……

直至有日瞓醒，發現隻死肥嘢竟然仲繄竹，原來佢一路無瘦過，仲越食越肥！

你隻死嘢响邊鼠俾你搵到棵竹呀？

到呢刻先知原來救生艇甲板下面收埋一堆嘢食！何止竹？薯仔津白番茄可樂杯麵豆豉鯪魚七Q都有！

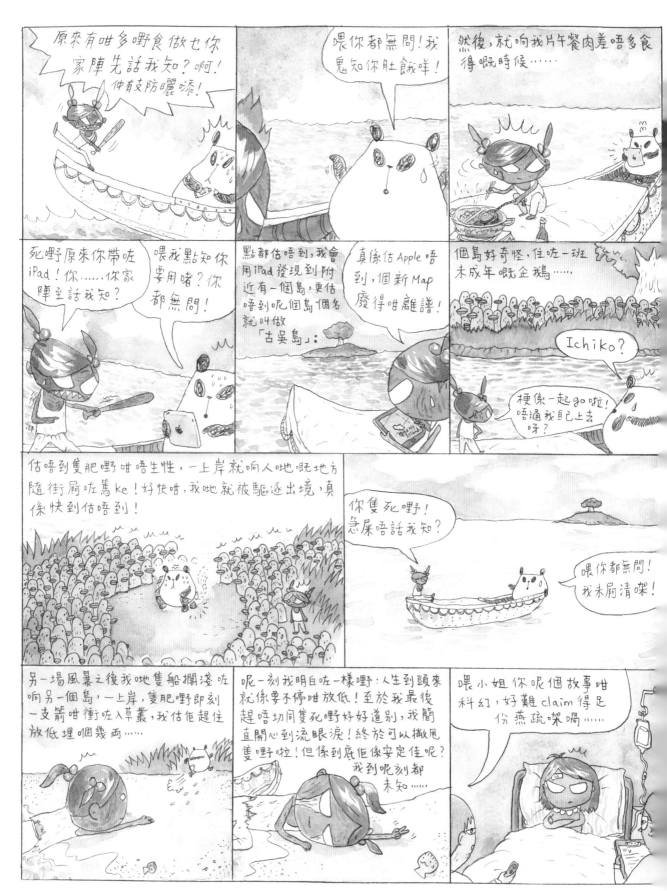

吓係呀？咁麻煩呀？咁我講過第二個版本你聽：

响呢個版本入面我個髮型有些少唔同，隻肥嘢像一隻類似河馬嘅物體……

個島名我未諗到，就叫「諗唔島」啦索性！

最後我執到件原島民，條仔都幾 Lam 吓，從此我哋幸福快樂咁响島上面生活。完。咁你選擇相信邊個版本呢？

喂小姐究竟你想 claim 七野㗎？查實你仲有幾多個唔同版本先？

都仲有㗎！嗱有個版本係咁：

又有個版本係咁：

仲有個版本係阿德諗嘅，不過未畫好，你如果想知我可以叫佢講你聽！

計吓先：三一得個三，四一得個四，仲有個四小時完整版阿叔未剪好，數數埋埋都有成十幾個 version 㗎！

喂原來仲有個四粒鐘完整版你唔早響？我想睇呢個多啲㗎！

畀之前你都無問我！

《禪意聾之：黑白無常》

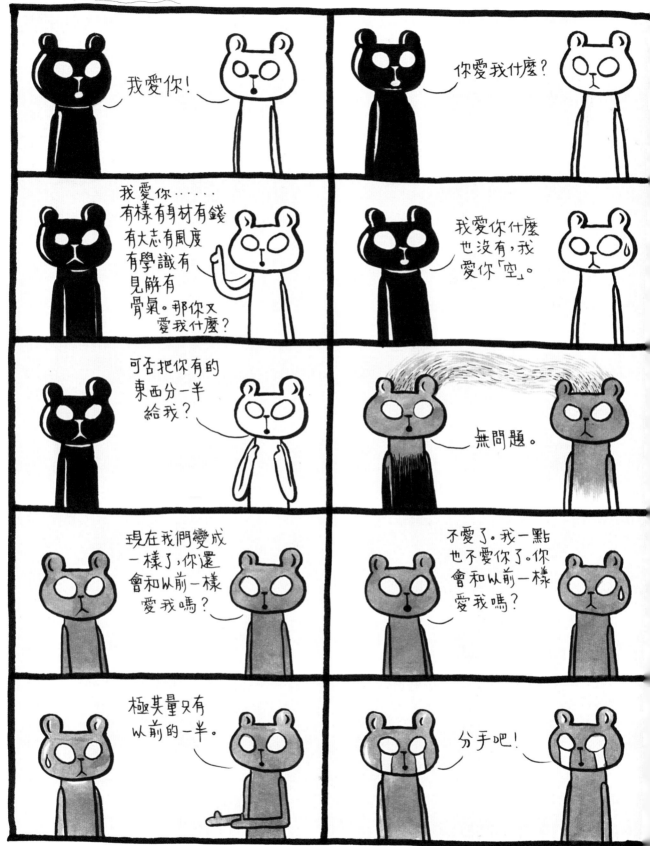

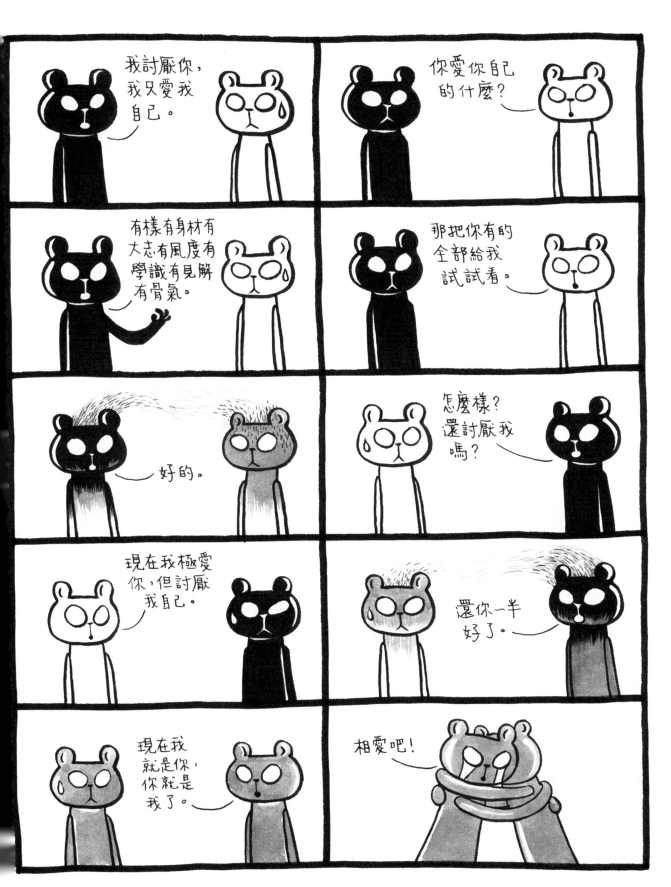

59

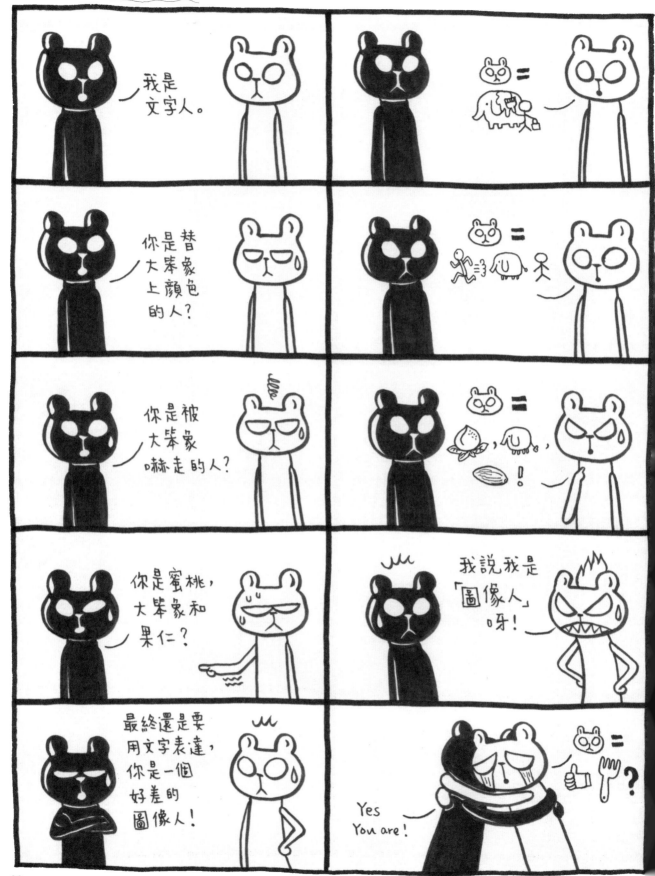

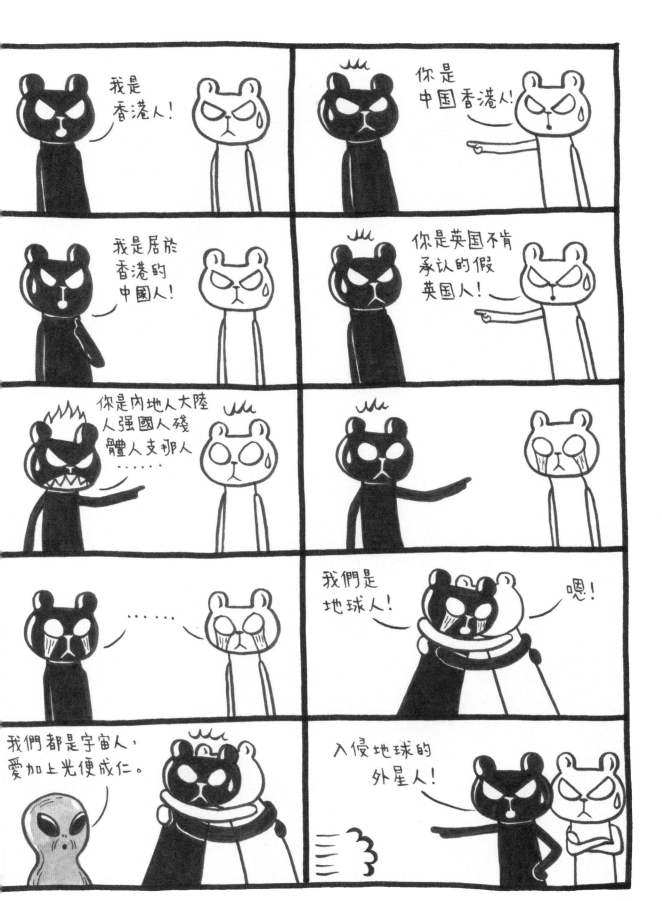

61

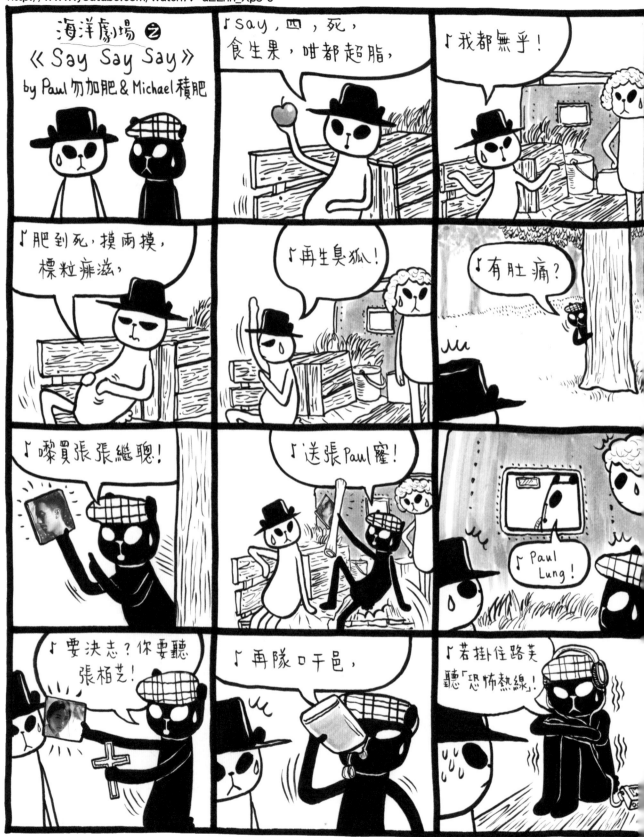

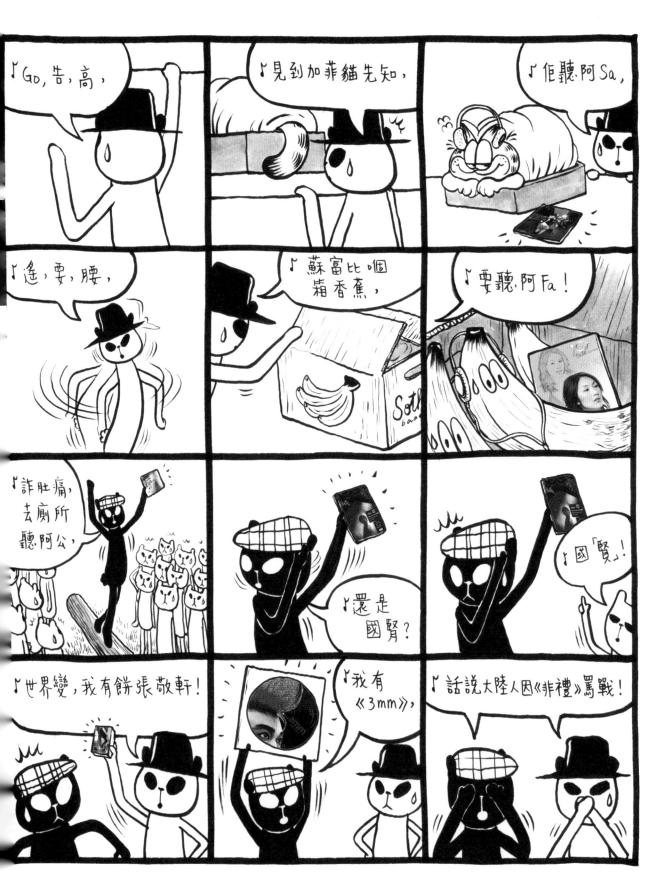

見一面兒

居於杭州的這隻貓叫「面兒」，這兩字令我想起許多年前的銀行廣告：「唔係鍾意食你煮嘅麵，係想見多你幾面」；因為這廣告，我想起像民園那種老牌麵店；吸引力法則使然，一打開報紙就是銅鑼灣利苑結業的消息；報章頭條大肆報道，似斥地產商，實責自由行，加深中港矛盾。因為這矛盾，我再想起原來自己已搬離香港四年多；其後又喚起離港前跟金銀婆婆度過的歲月，就這樣不自覺往書櫃拿出《殺出香港》翻閱。如果你也因為這一面兒帶動跟我一起聯想，導致最後決定立即衝出街或衝上網補購拙作《殺出香港》的話，我叩頭由衷感激你。

去年的五·一黃金週一不小心到西湖走了趟，發現西湖不見了，因為滿湖都是人；蘇堤，完全不見堤；斷橋，差點名副其實。結果我們從「虎跑夢泉」走到「柳岸聞鶯」，足足花了個多小時，沿途當然難尋出租車半部，就算老天送你車一部，也是徒然，因為那時候整條南山路，及至整個杭州，已經是人車不能分了。所以，往後的任何黃金週，就算市中心有飛碟降落然後步出一件天姿國色←——這樣的戲碼我都睬你有味，誓死足不出戶半步。

今年十一·國慶週留我在家的，還有一個她。

《見你一面兒》
see you, miàn ér

居杭漫畫家好友小豬豬樂桃有要事赴京，決定把愛貓「面兒」送到我家暫住十天。「面兒」兩字，粵語唸來怪怪的，但以京腔讀之就是靠譜的一個「貓名」。

初時只看過照片，印象不俗，送來的時候一團灰毛茸茸躲於小豬衛衣之內，已直覺此貓對勁；著陸寒舍，未見慌張，不怕陌生，只放大稍不對稱的一雙瞳孔，好奇地視察新環境。

面兒是隻混了種的英國短毛貓，至於混了啥品種可不清楚了，據說是小豬於家附近撿回來的——在中國撿到一隻英短這件事本身也夠超現實了吧？當初如果和一個前大英殖民地的男生於街頭邂逅，故事應該更完美吧！痴心妄想症發作，心裡酸溜溜的我即時逗起面兒先驗驗貨吧：嗯，骨骼肌肉不算強壯，略瘦，線條優美，色澤漂亮，毛髮極為順滑，走路時帶點貓科動物的威嚴和優雅，叫聲淒美，往頭顱近頸背位置一嗅——哇！一陣女人香撲鼻，心已確定，此貓有借無還定了！

面兒小姐於我家巡視了數小時，這數小時都停留於地面探索階段，幾乎嗅過我家的所有家俬，來回踱步近一千次之後，她決定「地氈式」搜索完結，遂進行第二階段的「半空式」勘探，開始跳到一公尺或以下高的家品上，像個偵探般不放過任何線索。事實上我家的衣櫃書櫃全部接往天花，相信她亦無法躍上第三階段搜查了吧？

就在這相互觀察當兒，戲劇性的事情
發生了，面兒在臥室書桌上不小心翻
倒一個相框，發出巨響，她愣住了
半刻，直至我迎她走過去想把相
框弄好，她突然像犯下滔天大罪般落荒而
逃，我立時抓住她並隨即輕撫其額施以安慰，
就在電光火石間，面兒感到「愛與幸福」，眼神一轉
瞳孔一縮，
喉頭即
時「咕嚕
咕嚕」
震動起來，很
快很快的，貓和人
之間的陌生、揣猜
及戒心都全線放下，
天堂地獄一念間，數
分鐘後她就如偵探
破了案般釋懷，自動自
覺在床上躺下，倚我腿邊睡著了。

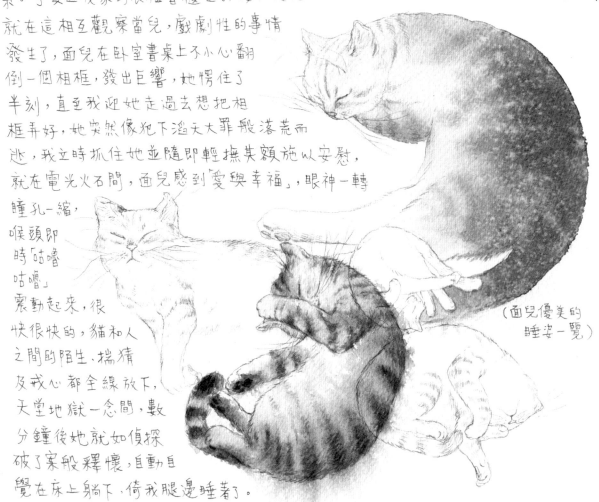

（面兒優美的
睡姿一覽）

　　面兒是失貓抑或被遺棄這沒人知，我們懷疑她曾遭遇類似的事情而被前主人責罵過，亦可能是前生有創傷記憶，才會於被原諒及感受到愛之後有這樣大的情緒變化。結論是待貓如待人如待世界，愛能輕易擊敗更大的恐懼和創傷。

　　畢竟是人家的貓，別投放太多感情。我有這樣想過嗎？沒有！我打算去盡！

　　短短十天，首天就有個漂亮的開章。

《見你兩面兒》

面兒來我家時，除了貓餅和貓廁，還跟機附有一個貓玩具，俄羅斯套娃般的梨狀物，貼著軟木皮，插了根羽毛。老實說，此梨貌不甚討好，直覺告之，腎上腺指數不高。果然，在「當咗自己屋企」之後，面兒開始在我凌亂的書房中尋玩物，求喪志……

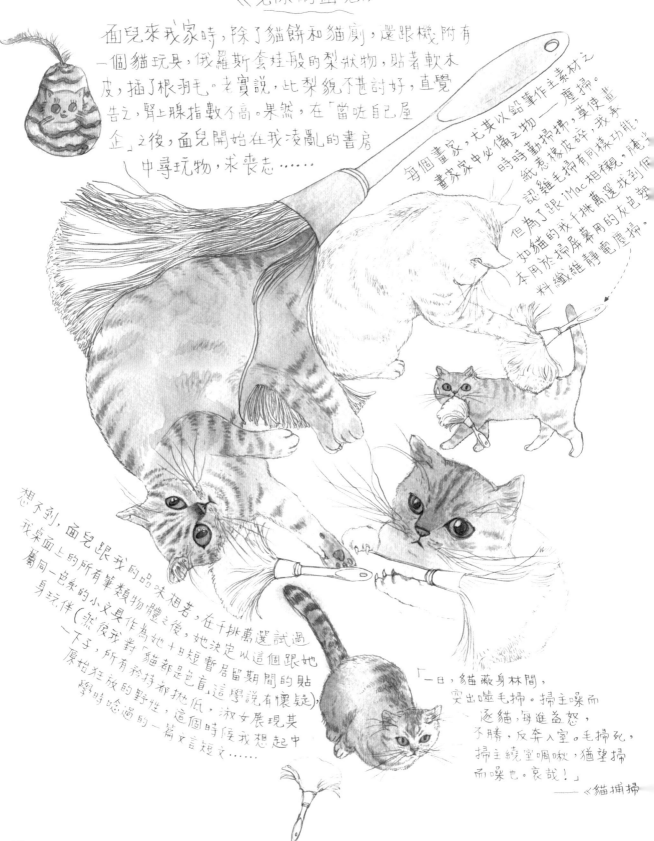

每個畫家，尤其以鉛筆作主素材之畫家家中必備之物——塵掃。時時勤掃掃，莫使畫紙惹塵埃，求畫認雞毛掃有同樣功能，但為了跟iMac相襯，庵如貓的我千挑萬選找到個本用於掃屏幕用的灰色塑料纖維靜電塵掃。

想不到，面兒跟我的品味相若，在千挑萬選試過我桌面上的所有筆類物體之後，她決定以這個跟她屬同一色系的小文具作為她十日短暫居留期間的貼身玩伴（然後我對「貓都是色盲」這學說有懷疑），所有矜持都拋低，淑女展現其原始狂放的野性，這個時候我想起中學時唸過的一篇文言短文……

「一日，貓蔽身林間，突出噬毛掃。掃主噪而逐貓，每進益怒，不勝，反奔入室。毛掃死，掃主繞室啁啾，猶望掃而噪也。哀哉！」
——《貓捕掃》

久而久之，不問自取。

　　面兒自動躍上書桌，把毛掃叼走，戰個你死我活。

　　藏電腦背，埋書堆底，掃蹤都被發現。騙不過，吹不脹。

深宵時份，走道傳來戰鼓鳴天，十面埋伏，四面掃聲，一面貓瘋，床上兩面相覷。

　　「面兒！」毛掃主人大吼一聲。

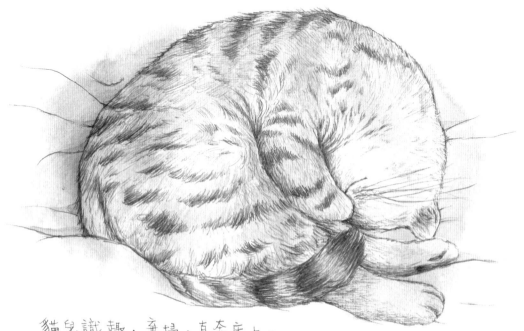

　　貓兒識趣，棄掃，直奔床上。

　　鏡頭一轉，靈犀一通，文言白話盡徒勞，廣府頻道，反正你看得懂，她也聽得懂：「你隻衰貓！你隻衰貓！（一摟入懷）頭先叫你唔過嚟依家又過嚟？玩完啦哇？劫啦哇？唔准走！陪我瞓！一陣！」似曾相識的對白，似曾相識的情景，曾幾何時在家鄉，披金戴銀兩老如是，喉頭咕嚕，任君擺佈一會兒，就給你這麼一會兒，突然四腳站起，沒焦點的兩目轉向客廳方向，後腿發力，從你懷中飛奔離開，跑向了另一個維度……似夢非夢，想起如煙往事，把枕頭對摺墊高，雙手托著後腦，想要到廚房倒杯威士忌，本能地看一看手機上的鐘點，屏幕一亮，微光散往床尾，見面兒蜷跼一團的，在被單上，依我腳縫間睡著了，稍有溫熱傳過來，漸暖。

　　在我跟她的 Intimacy 中，她很快便找到一種最恰當的距離。不遠，不近，剛剛好。而這種距離，世間又有貓，懂得找。

　　（Btw，那個毛掃，已沾滿她的口水味，我乾脆送她，讓小豬帶走，但小豬卻忘了帶走那梨狀玩具，導致我今夕望梨思掃，也念那一面兒。）

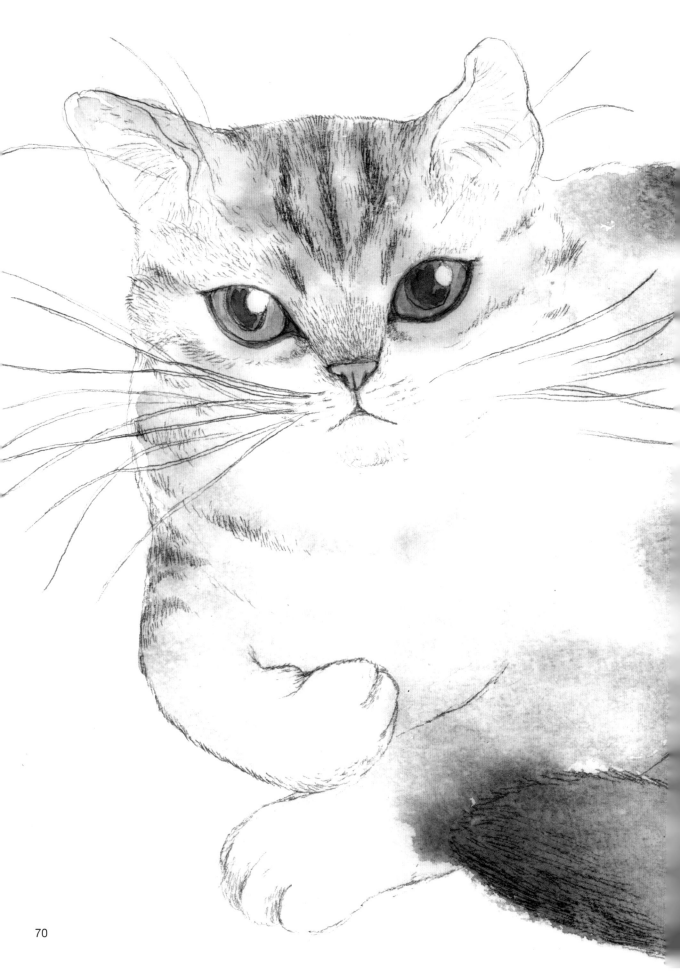

《明天在你我，和貓》

　　若從村上春樹小說中選出最愛一篇，《象的失蹤》毫無疑問即時跑出。在那位被男主角形容為「找不到不能對她抱有好感的任何理由」的女主角說出一句：「從前我家養的貓突然消失過。」之後，所有對話就完結了，也從此再沒見面，因為他發覺她無法明瞭他的內心。那隻象對他的重要，並非貓能夠相比。突然因為內心最深的層面無法接通而極速緣盡，正如他說：「不過就在話一出口的瞬間，我就發現自己把在那種狀況之下最不合適的話題扯出來了。我不應該把象的事情扯出來的。那說起來是太過於完結的話題了。」

　　於我，只需把「象的失蹤」換為「貓的失蹤」便可。貓之於我，有種特殊的親密，這親密是從小到大建立出來的，對象並非其中一隻貓而是「貓」這整體。從小六開始養貓，直至零七年金婆婆去世，跟貓一起生活廿載，當中有過五年因為獨居而出現的斷層，總括來說也有十多年吧——偏就是人格定型的十多年。看過貓病、貓老、貓死，也看過貓出生，貓早已成為家庭成員，是成長見證者，是切肉不離皮的親屬，愛貓的人跟貓之間的關係，非外人能理解。小時候有過數次貓兒走失的經驗，到最後失而復得，當中的情緒跌宕起伏，畢生難忘，可能比相戀失戀的影響更深。

　　每遇新貓，輕碰觸鬚神經試探，搔鼻搔臉作友善關係發展，甚或往頸背一嗅這靈魂感應儀式，都旨在重溫某段成長歷史。是哪隻貓根本不重要，我只是借「貓」這生物來證實自己在成長中植了根的情感並沒被歲月磨蝕，所以跟貓相處時的一切反應，皆發自內在回憶。正如一個汽車專家就算停牌十年後再遇街車拋錨，翻開車頭蓋，會發現對車的知識並沒消失，三爬兩撥便修好，因為車，屬畢生之愛。稍有不同是，所謂「人車合一」涉及「操控」，畢竟人和機器尚有主客之分；「人貓合一」卻沒上把下把，貓這動物生來就非給你操控，便血脈相連，有種前世今生般的心靈相交。真正愛貓之人沒分物種高低，甘願作「貓奴」。貓兒感到幸福時喉頭咕嚕抖動和鳴，似修車後引擎發動機重生反響，只是貓奴們比車痴們在潛意識裡少了一份「征服感」，真愛是不談征服的。

　　貓對我非常重要，每見貓就如見童年，不管片段是苦是甜。每把貓抱上手，彷彿尋回半生成長的經緯，貓就等於我成長的一部份，貓是去呈現回憶中的愛的一種投影工具。有時甚至覺得自己就是貓，我的冷和我的懶，還有挑剔、貪玩、高傲與飄忽，都幾可令我入衰貓之列。做貓也好，這動物在古埃及是有神聖資格被裹屍布包封的，又因何惡業要跌進畜牲道？

我承認我對貓的恩寵有時比對家人更濃，我的語言表達能力不強，對著不諳人語的貓反而心扉更開放。當然這只是行為表象，我沒說不愛我家人，只是形式不太一樣。可能人跟貓狗之間少了一種人與人——即使是家人——間的猜端，也沒有世俗家庭倫理縛綁，反能更無障礙地去作情感投放，起碼我家是這樣運作。所以金銀香銷之後一直沒再養貓，尤其於婚後，因為我知道有貓的話，我準會無法自拔地與貓不作分割，愛和專注都往貓那邊傾瀉，自自然然會失平衡。除非身邊人同是貓控，否則，箇中情意結難以銓釋。面兒再度光臨，早就過了觀察階段，她的一動一靜、各項習性，偶爾肚餓一鳴、夜來頑皮機警，種種生態已極速滲入我生活。異鄉之境再遇從前有貓之況，動了懷鄉之情，貓癮一發，平衡盡失，如我所料，家中另一隻雌性動物開始遭我冷落。所以，喂小豬你還是儘快把面兒接走好了，她快要破壞我的家庭排列系統啦喂：)

　　為了寫稿重看《象的失蹤》，結尾寫得超好：「自從經驗過象的消失以來，我經常會有這種心情。不管想做什麼，都變得看不出那行為應該會帶來的結果和由於迴避那行為應該會帶來的結果之間的差異了。我經常會感覺周遭的事物似乎失去它本來正當的平衡。或許是我的錯覺吧。自從象的事件之後，我內部的某種平衡崩潰了，也許因為這樣使得各種外部的事物在我的眼裡顯得很奇怪。那責任可能在我身上吧。」

　　這段話值得深思，放在四日期後的新開章第一篇更有意思。還有數天就是二零一二了，如果你相信這是新紀元之始，那就應該以一種全新的思維和態度去過活。人類在三維世界的學習，主要建基於「二元對立」，光與影、愛與恨、善與惡、富與貧、高與矮……我們不停在二元中失衡，從而再找到平衡，千次萬次之後學成了，已知道所有單向的答案——只有以光和愛去行善，方能得真正富足，才能提高文明水平。平衡崩潰了就由它崩潰吧！有些事情要經歷，才知該傾往哪邊，到一刻再沒二元之別，就不需再作平衡了。所以，有事想做，只要是有意義的，就傾盡全部愛去完成，別再糾結於一些無謂的平衡了。愛花愛草愛貓愛人愛世間所有——當你明白所有東西原來都是同一樣東西的話，就不再如想像中難。又，其實，以貓去試著理解「眾生一體」，也是個不錯的選擇。

聾貓 + 菲貓

我和阿德早過了蜜月期，連載初期那批「交換」系列已久沒出現了，有時太熟悉對方反而再難迸出火花。漫畫家的畫風和性格迥異，其實不容易合作的，更莫說來自不同地方了。去年有幸獲正式授權跟加菲貓玩了一個夏天，開心之餘對我意義更深，在此衷心感謝加菲貓的亞洲區版權代理公司 MediaLink 仝人，以及遠在地球另一邊的原作者 Jim Davis 先生，當初沒有他的貓，今天就不會有我的貓。

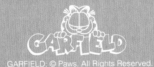

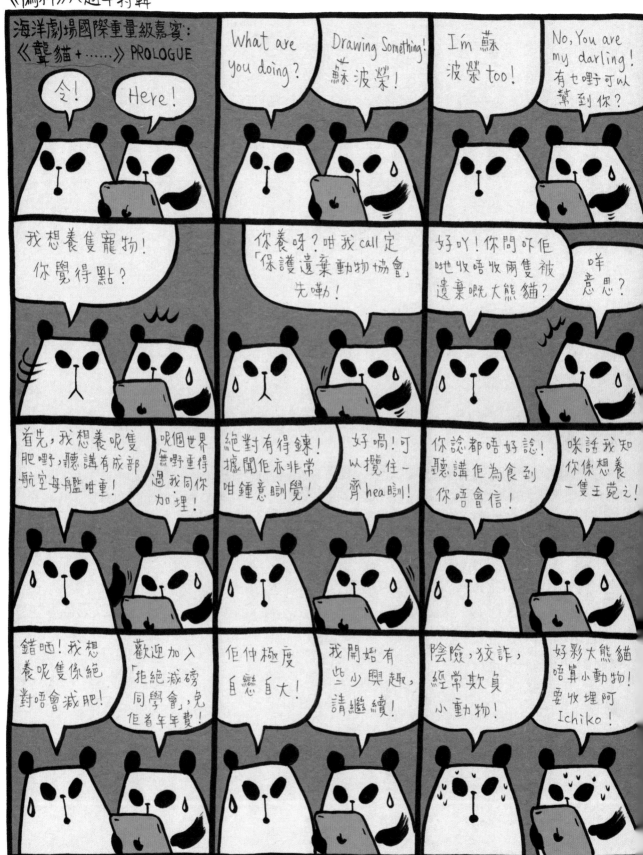

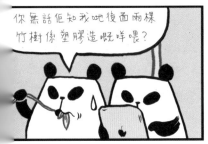
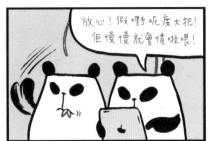

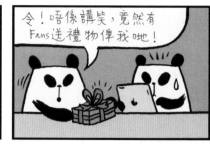

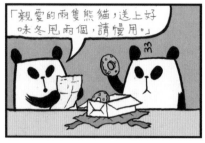

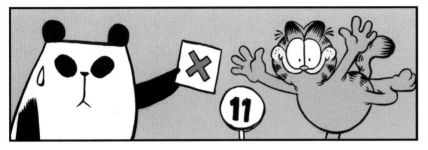

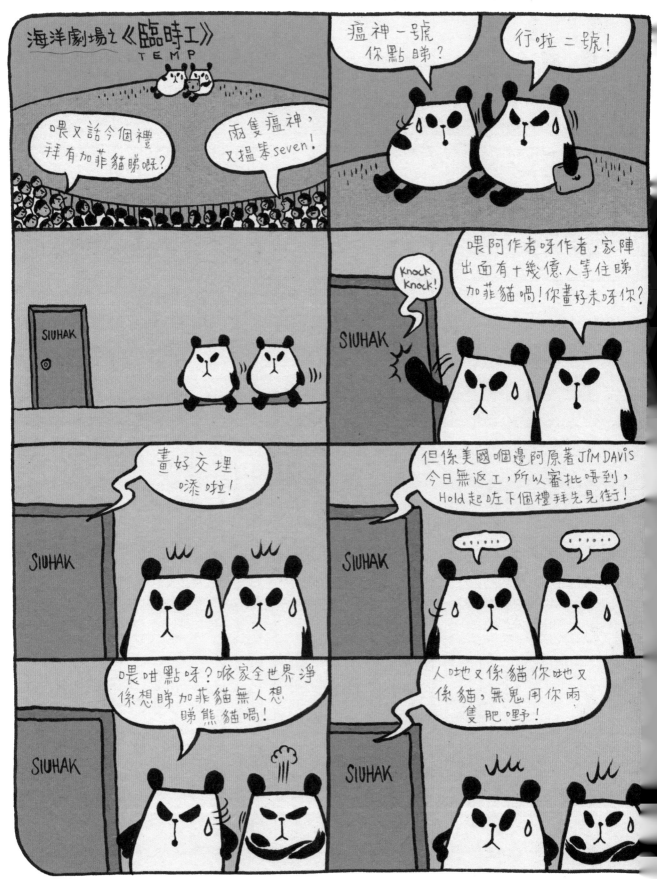

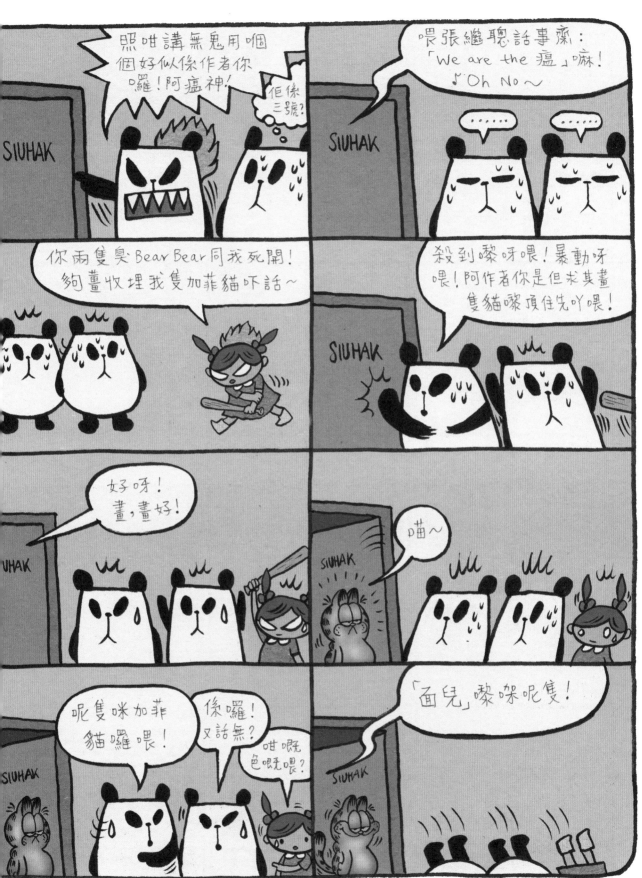

⑬MONDAY

⑭TUESDAY

⑮WEDNESDAY

⑯THURSDAY

⑰FRIDAY

我絕對無咁講過！

你呢人！唔好講大話！

到你主場啦何俊仁！你想問我哋邊個先呀？
低能！

⑱SATURDAY

你食玻璃大㗎？

你用電視汁撈飯㗎？

到你啦喂！關於睇電視嘅 Old school 金句，一人一句，英文都照殺！
黐線！

⑲SUNDAY

GARFIELD PANDA

你個樣像中環，但像你一開口就變咗旺角……

十個男人入面，有十一個像鍾意靚女……

揾老公都係實實在在嘅男人比較可靠……

呢種 Body Language 叫 Lean Back，代表你無興趣，如果做埋呢個 Double Locking……

同異性傾偈，最緊要保持側身45度角……

芋我呢個人生導師，45度角話你知……

我好�8後悔頭先食咗個遙控囉！

⑳ MONDAY

過埋呢座大山就有嘢食㗎啦！我哋捱埋佢呀！

馬藝文！

「先發制人」！

㉑ TUESDAY

就係呢座四指山！突然伸隻大手出嚟，兜嘢拍死咗馬藝文！

⋯⋯

「妖言惑眾」！

㉒ WEDNESDAY

我哋今日班齊馬嚟！誓要幫兩位兄弟報仇雪恨！我哋要鏟平呢座妖山！

⋯⋯

「擒賊先擒王」！

㉓ THURSDAY

魔山呀魔山！我路過㗎咋！請你大人有大量，放小人一馬呀！

「生命無常」！

㉔ FRIDAY

神山呀神山！我哋祈求你嘅庇佑，為表敬意，家陣奉上我哋最好嘅美食⋯⋯

SMACK

「全軍覆沒」！

GAR

㉕ SATURDAY

神啊神！身為你嘅一部份，我哋感恩，响我哋成班弟兄姊妹分享呢個冬甩之前，希望神帶領我哋禱告⋯⋯

「普渡眾生！阿們」

GAR

㉖ SUNDAY

GARFIELD PANDA

聽講呢座就係傳說中嘅四指山⋯⋯

嘥！有幾巨型吖？我一隻手指都捽死佢！

我帶咗個鐵鎚嚟，今日諗住「開山劈石」，你覺得點？

好！我帶埋電鑽，總之今日要「排山倒海」、「山崩石裂」！

「問你怕未」？

點呀神山？又有乜嘢結論咁呢？今次！

「大蝦細，俾屎餵」！

㉗ MONDAY

㉘ BIRTHDAY *19th June*

㉙ WEDNESDAY

㉚ THURSDAY

㉛ FRIDAY

㉜ SATURDAY

㉝ SUNDAY

MONDAY

TUESDAY

WEDNESDAY

THURSDAY

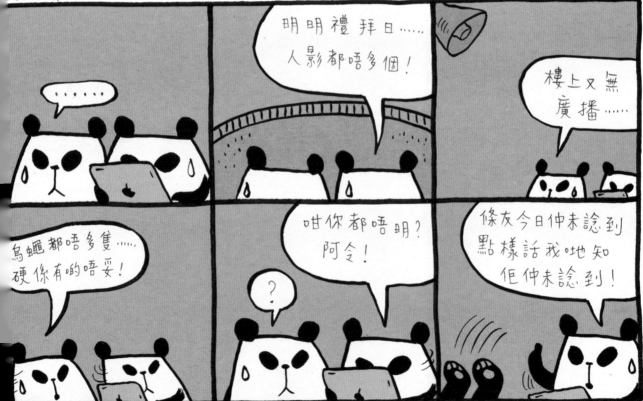

34

打令你咪話想去美國旅行？

家陣有平機票喎喂！……喂？俾啲反應好喎！

35

人呢喂？

熊貓館

36

SIUHAK

SIUHAK

作者你咪玩嘢先宜家?!

37

SIUHAK

SIUHAK

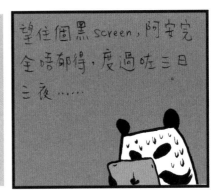

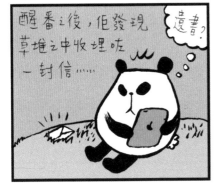

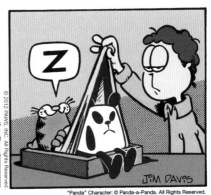

㊵ 那邊廟 ⋯⋯ Comic by Jim Davis

尋找大師的筆跡

模仿別人，是追求自我風格的第一步，不論指的是繪畫、寫字抑或穿衣。「畫風」這東西很奧妙，它是跟隨你的功藝、性格和經歷演化出來的後果，同是塑膠彩，為何 John Ho 畫出來的跟楊學德畫出來的那麼不一樣？當你真正了解二人性格後才會明白。這章節是我在《明報周刊》的不定期連載，我嘗試模仿本地各個大師筆跡，模仿的不止畫法，還有想法，開玩笑之餘順道致敬。當然還有幾位大師是我作過多番嘗試也無能力駕馭的，例如小雷和智海。還有一位，令我連打個草圖都不敢的，叫 Paul Lung。

路漫漫 雨兮兮

多媒體創作人歐陽認為認為創作人應為多媒體所以到新界圍村尋找題材順道探望好友。

歐陽認為來到圍村吃盆菜至半飽時認為自己應為圍村做點記錄於是執筆寫生並把筆名改為歐陽應圍，歐陽應圍在作品中畫下了歐陽應泥然後畫中那把泥竟然生出一朵歐陽應葵。

寫生後他帶著歐陽應葵來到一個湖經過一條可媲美蘇堤白堤的歐陽應堤，正在歐陽應圍認為多年來幕前幕後都做得整整齊齊於是決定改名為歐陽應齊的時候天就變灰下起雨來，路漫漫，雨兮兮，歐陽一直認為。

百足般多爪的歐陽應齊舞動雙手收集雨滴然後統統落進自己名字最後累積成為《明週》Book B 揭往後面一頁如假包換真真正正多媒體的歐陽應齎。

《約翰》

你說
下午
躺在無風的綠草園
把過去放在路旁
感受陽光

我說
晚上
我在丙烯池內
折騰
摹倣得到你的筆觸
複製不出你的心曲
和淚痕

你才是約翰
你才是
詞人

JOHNHAK

《和你就激死》

我，和你，在一起……

無論何時，何地，我要我們在一起……

Hey hey hey！But 我與老婆在一起，食雞髀，飲七喜，唔睇《明周》睇《東地》，
提提你，麥記出番焦糖新地！btw，無預你！拜拜你條尾！

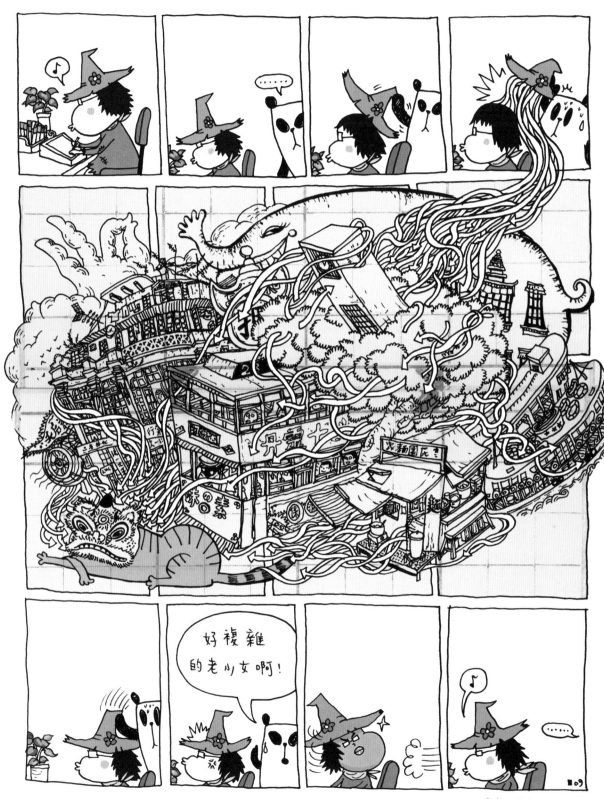

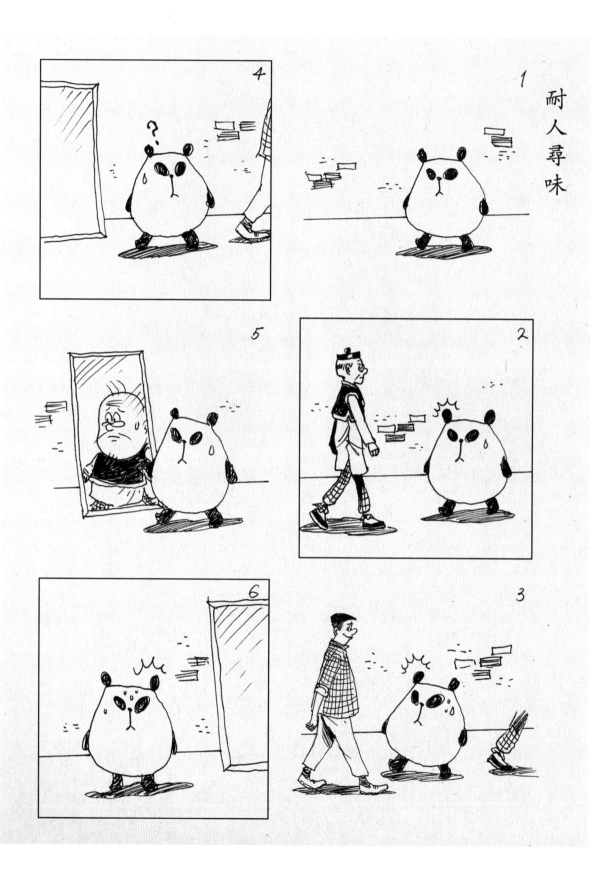

耐人尋味

邊個至聲

人物畫

似模似樣

揭得太遲

借花敬佛

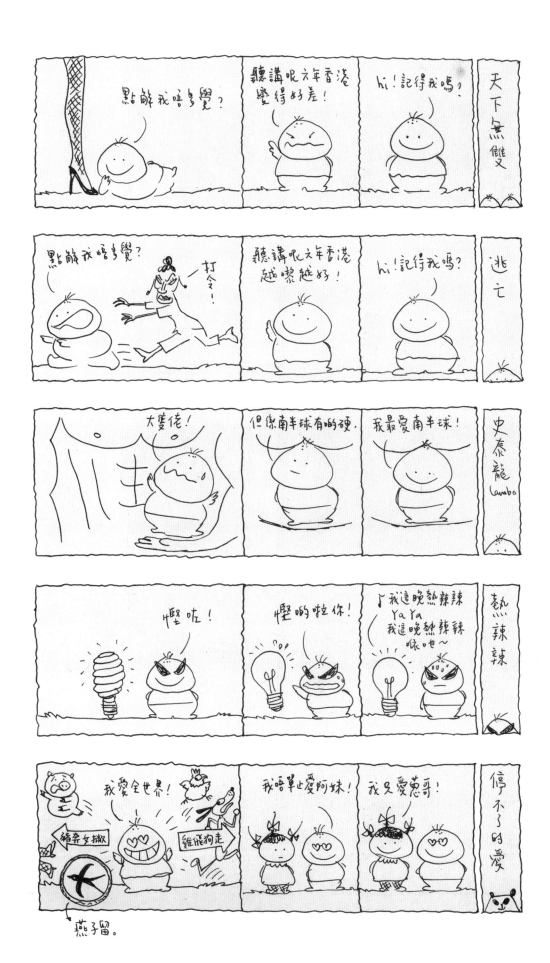

106

Chapter 5

靈修隨筆

《佛光初現》出版時，佛緣剛起，還未真正皈依我佛。才一年多，我已灌頂三遍，家有佛像四個，案前檀香沉香無數，你說人生何其難預料？但我並非一個虔誠佛家弟子，應該說，我是個極度開放的佛教徒，視之為哲學多於信仰，何況真正的信仰，我覺得，其實不應該設有任何規條。達賴說：「入佛門，如進商店，你不是在店裡打工，你只是來拿走你所想要的東西。」其實不止佛門，任何門派都應如是。這章節談的不止佛學，還談天使、通靈、外星人、前世今生，都是本人新興趣科目，只是隨筆分享，讀者可別盲目篤信我所寫的一切，或過份用力去判定真偽。因為這個作者，從不把事情的「真偽」視為首要探討目的，更重要的是因為這份相信所帶給自己的行為和價值改變，究竟是惡還是善。再進一步，究竟何謂善惡？At the end，原來根本善和惡從不存在，如同真和偽。

《然後有了光》

在網上看到一位叫 Shanku 的朋友的博文，名為《醒未？》，大概是聽過周國賢的《覺醒字幕組》後的感想：

「國內很多不同的字幕組，為不同的片加上字幕，覺醒字幕組為一些 NEW AGE 訊息片段加上字幕。

周國賢、小克及張繼聰等人都是 NEW AGE 人，這樣的形容是因為佢哋嘅創作中，較多提及他們對當代人生活的看法，當今日全球股市大跌，大家都關心自己荷包少了多少，但他們提倡著重身心靈，於現代物質主義下，人的心靈都空虛，他們會以通靈、冥想等，通往神，我稱他們也是後現代的產物。

暫時，我只能說是以現時我的了解，一概後現代的，無論為思想，音樂，運動，方向，都需要小心運用，當NEW AGE反物質資本，講健康的同時，他們又會趨向認為人充滿能量及能力，能成為神。

如你以瑜伽作運動、聽新紀元音樂放鬆、運用敍事治療作輔導等，請多作批判思考，細心選用。以防弄巧反拙。」

呵呵！「他們又會趨向認為人充滿能量及能力，能成為神」，這句很值得思考。好了，究竟何謂神？聖經內的耶和華？佛殿裡的佛像？大千世界內一眾、希臘神話中一群，在我們中國，諸神泛濫，舉頭三尺便一大堆。

「神」這個字本身已夠神化，數千年來人類──特別是處於近二千年「雙魚時代」、生來是罪人的一群──將當中的神化加倍神化了。舊約聖經《出埃及記》中，摩西蒙上帝的呼召，要拯救以色列人出埃及到迦南地，摩西對神説：「我到以色列人那裡，對他們説：你們祖宗的神打發我到你們這裡來。他們若問我説：他叫甚麼名字？我要對他們説甚麼呢？」神回答説：「I am that I am.」中譯「我是自有永有的」，多麼權威的一句。教徒普遍的理解是：「我就是我，我就是全能的神，我是唯一永遠存在的神」。

看過一電視節目，叫《摩西密碼》，説原來是早期聖經翻譯上之錯誤，「I am that I am.」這句説話中，漏了一個「逗號」。「I am that I am.」，原本應為「I am that, I am.」失之毫釐，差之千里，這可變得有趣了！「I am that, I am.」句中的「that」，由本來的「關係代詞」變成「名詞」。有了標點，這個「that」再跟後面的「I am」無直接關係，後面的「I am」，只用作「加重語氣」，「I am that, I AM！」。那「that」究竟所指何物？節目説，「that」就是「所有東西」──我就是那隻羊、我就是那朵花、我就是那棵樹、我就是那個人、我就是你你就是我，我就是任何東西，他她牠神──我就是神你也是神，我存在於所有東西，我就是道的本體，我就是真理的本體。

這理論是真是假？先不考究。若是真的話，這句「I am that, I AM！」，就神奇地接通了佛家的「無我」觀，世間萬物一體，眾生歸一，本無你我之別，你就在我之內、我就在你之內。所謂的「神」，無色無相，並非高高在上遙不可及，「神」就存在於「所有東西裡面」，「神」只是一個代名詞，「神」或「佛」或什麼也好，本來就是愛的代名。

那為何我們生來是人不是神？因我們生在三維世界就有你我之別，六道輪迴這系統就是希望眾生以善和愛去作自我及整體之昇華，從而脫離「人間」之苦。這是我們自己設計給自己的一場遊戲，也是一種學習過程，因為我們有「時間」這東西，「過程」兩字本身就因「時間」而生，我們在玩一個需要相當相當長時間、傾盡世代代的時間去完成目標的遊戲，這遊戲有著眾生萬物一同參與，在漫長的學習途中，發掘善和愛的過程中會有惡念、懷疑、殺戮……一切貪嗔痴慢疑，都是進化過程必須的「反面教材」。在我們身處的空間，暫時來説，需要有黑才能看到白，需要恨才能發現愛，直至那天我們把所有負能量撐走，文明提升到一個階段，我們就是「神」。佛家將這過程分為三等級：凡人放下了執著，是阿羅漢；再放下分別心，是菩薩；終極放低妄想，成佛，是神之級數。像幼稚園、小學、中學和大學，我們常拜之觀音菩薩，就是一位中學生。

網友説「一概後現代的，無論為思想，音樂，運動，方向，都需要小心運用，當 NEW AGE 反物質資本，講健康的同時，他們又會趨向認為人充滿能量及能力，能成為神。」其實，「能成為神」，並非可怕的事。何況，創作人本身希望成為神，我看不出有何問題，創作人一向是「無中生有」的專家，所有意念都從一張白紙開始，「然後有了光」，妙筆的任務就是去生花──從這角度看，當創作真的如當神，為了去「創造」，然後影響世代，改變世界。當然，網友的意思是擔心有些人過度沉迷而失去批判能力，對！這是絕對需要擔心的，謝謝。

這樣吧，簡單的，試把心態稍稍調整：像香港回歸後各界開始「去殖化」般，我們嘗試把「神」這個字「去神化」，當你自我定義「神」為何物或代表什麼後，會發覺這個字不如想像中神化，只是勸君向善、持之以愛而已。信神，就是相信自己善良的一面，這是我的理解。無論你當什麼職業、活在什麼地方，這個遊戲，是所有物種都有責任去參與的。「人生如遊戲」這句老話，來到今天有了另一層意義。人類是萬物之靈，我們經歷了千萬年，從低等動物進化為靈性動物，然後埋門一腳，偏又設立了千般規矩和制度，去企圖阻止這靈性再發展，夠矛盾！未竟全功，我們正身處功虧一簣的臨界點！這一局的 match point，網球跌向哪邊？靠大家努力。

《與神對話》

　　第一次看這部書，該是2000年，隨大隊到曼谷參與《2046》的拍攝。跟我同房的，是個人見人憎的副導K。人見人憎，只因為他工作時對劇組的某些「呼喝式」行為，加上不甚討好的外形所致。K人品其實沒麼壞，卻受盡劇組人員白眼及冷言冷語，只是他從來無反攻的意圖。K不多言，每晚回酒店房間，總在低首默默閱讀，讀的，幾乎是同一本書：《與神對話》。這是我對這靛藍色封面——嚴格來說平面設計得相當差——的小書的第一印象。

　　回港，那時候有個對我生命無比重要的人，她是個基督徒。十二年前我對宗教的認知尚淺，甚至近乎零，所以當她偶爾說：「所有都是神的安排」或「有天神會回來的」這類耶教口訣時，我內心總立時呈現一種「一秒鐘內由最親密---->最遙遠」的距離感。這種距離感，在於當時的我，是種恐懼與不安，就是心裡不舒服。為此，我決定到洪葉購下《與神對話》，試藉此書了解神，才再與人對話。誰料翻了一章，即吐了句髒話，怎麼搞的這書？「完全唔砌明囉！」（Sorry，應為「完全唔砌明！」，十多年前的年輕一眾的自言自語系統裡，「囉」字仍未太肆虐……其實個「砌」字的運用都可能未發明，anyway……）

　　所有都是神的安排。十二年後，神安排我重看《與神對話》，其實就是十二年後與神重新對話。第一集上手，單是第一章，花了我三個晚上的臨睡光陰方能真正消化，天！這書真的是神作，不折不扣。明明每個字都懂，串起來一小句、一大段，卻是相當難讀，需要深層思考，它並非挑戰你的語言習慣，而是直接要你審視你對人生的理解；昔日未能讀懂，不是因為人生歷練未足，而是那刻人未ready。今天終於ready了，抱著一顆完全100%開放、接納的心去讀，閱讀過程便變得極為微妙，每個字，如很慢很慢的流水，緩緩流進你的心，開拓你的腦。這並非消遣書，要細味，慢慢每字每字去感受。第一集讀畢之後，我對十二年前的兩句「神話」再沒反對，反更深深認同：「所有都是神的安排」，這世界沒一場巧合，整個局有如雪花般複雜精緻；「有天神會回來的」這也沒錯，只是方向得倒過來：「有天我會回到神」，因為神從沒離開，又如何會回來？神一直都在，離開的是我們。

　　好，我們開始。神說：「在粗糙關係的領域裡，所有被概念化了的東西，必須在其相反的東西也被概念化之後才能存在。你們大半的日常經驗都是建立在這個實相裡。然而在崇高關係的領域之內，沒有一樣存在的東西具有一個相反物。所有都是一體，而每樣東西由一個進行到另一個，周而復始，往復不已。」我們生活的這次元，需要二元對立來認識自己，正如我們需要設定神已離開，然後神會回來，來確定神的存在。這看上去very懸疑，卻是當刻人類文明層次的唯一運作方法。這階段是必經的，所以，在我們的有限經驗中，有愛就有恨，有光便有影，有愛便定有恐懼。為何會恐懼？因為恐懼是用來證實愛的一項工具，只有恐懼存在，愛才可以存在，是這維度的法則。「因此，不要批判別人走的業力之路。別嫉妒成功，也別可憐失敗，因為你不知道在靈魂的判斷裡，誰是成功，誰是失敗。別隨便定論一件事是災難或歡喜的事件，直到你決定，或目擊它是如何被運用的。因為，如果一個死亡救了一千條命，它是災難嗎？如果一個生命只造成悲傷，它是個歡喜的事件嗎？就算是對你自己也不應下判斷，永遠將你自己的想法秘藏心中，也容別人保留他們的想法。這並不意謂你該忽略別人求援的呼聲，也不是要你忽略自己靈魂想要改變某些環境或狀況的驅策。而是當你做任何事時，都應避免貼標籤和判斷。因為每個狀況都是一個禮物，而在每個經驗裡都隱藏著一個寶藏……所以，別譴責世上你們稱為壞的一切事。倒不如問你自己，關於這些你們判斷為壞的到底是什麼，並且你們是否想做任何事去改變它……最廣義的說，所有發生的壞事都是你的選擇。但錯不在你選擇它們，而是你稱它們為壞。因為在稱它們為壞時，也就是稱你自己壞，既然是你創造了它們……你無法改變外在事件，因為那是你們許多人創造的，而你的意識還沒成長到你能個別地改變集體創造出來的東西，所以你必須改變內在的經驗，改變你看它們的方式。這是在生活中到達主控權之路。沒有一件事其本身是痛苦的。痛苦是錯誤思想的結果。它是思想裡的一個謬誤。痛苦來自你對一件事的批判。去掉批判，痛苦便消失了。因此，祝福並感謝每個人和每個情況吧！」亮了！別批判，別斷定那個人或那件事是好是壞，感謝及祝福一切，無論是光明或黑暗。每個靈魂投身這世界都為了要經驗，去驗證，驗證什麼？驗證所有東西都是神所創造。靈魂自己也是由神那裡分裂出來，所以嚴格來說，是神在經驗神自己，在證實神自己。個別靈魂在投生前都預先設定每個時間人物地點——劇本！然後憑二元對立這唯一方法來體驗他的本我，憑二元對立這唯一方法將已知的愛重新記起及喚醒（必須要經過恨）。所以韓寒的靈魂選擇在2011及2012交接時給自己考驗，於是他遇上方舟子。本來這件事不帶正負情緒，直至網上出現對這件事帶有人身攻擊的評語，才令事件沾上負能量，或應該說這件事從一開始就同時藏有正面負面的能量，視乎群體選擇應該把正或負能量抽出來，抽正得正，抽負得負，之所以覺得這事難看，一切來自批判，引致我們去批判的往往是短視的情緒、現世的道德標準或關乎物質世界的利益思量。所以不要問自己站在韓或方哪邊，而應該時刻提醒自己，去感謝這兩個獨立靈魂进出的火花，經仇恨、敵對、猜疑、嫉妒等等常人之心來驗證愛的存在——這暫時是我們文明層次的唯一方法。但仇恨、敵對、猜疑、嫉妒都屬於當事人或當事魂，旁人不須被之牽動，毋須跌入這情緒漩渦。一參與，就變成集體負能量，而集體負能量威力很大，大得足以令地動令山搖。我們要學的，是靜靜待在一旁觀察，感謝並祝福雙方，看世界將會因為這件事而帶給我們什麼，更重要是：想想究竟你希望這件事為世界帶來什麼？因為世界是我們有份創造的，每件事的發生（當然包括最近的中港罵戰）、每個情緒的牽動，都是改變世界的能量元素，萬法由心生，取決於我們的心，我們的心怎樣，世界便變成怎樣。

　　最近在微博看到這樣一段話，希望能成為你的座右銘：「說到世界有很多困擾所以你不能心存感激活在這裡，我有以下分享，可能會幫你容易無時無刻接近愛。人總有性格合與不合，每當我遇到一些與我性格天南地北的人，由於我相信大家其實是來自一個『本源』，我總會非常感激的對Universe說『真感激他/她負責了這部份的性格』，每次一這樣想，你就會容易的接受每一個人了。而當我們遇到令我們覺得不合理的人和事時，只要當它是一個經歷（它確是！），讓這事件的energy流過你，即不是你抓著這能量，那麼你的心情很快便可以平靜下來。」

　　今天我終於明白為何十二年前副導K可以如此平靜了。

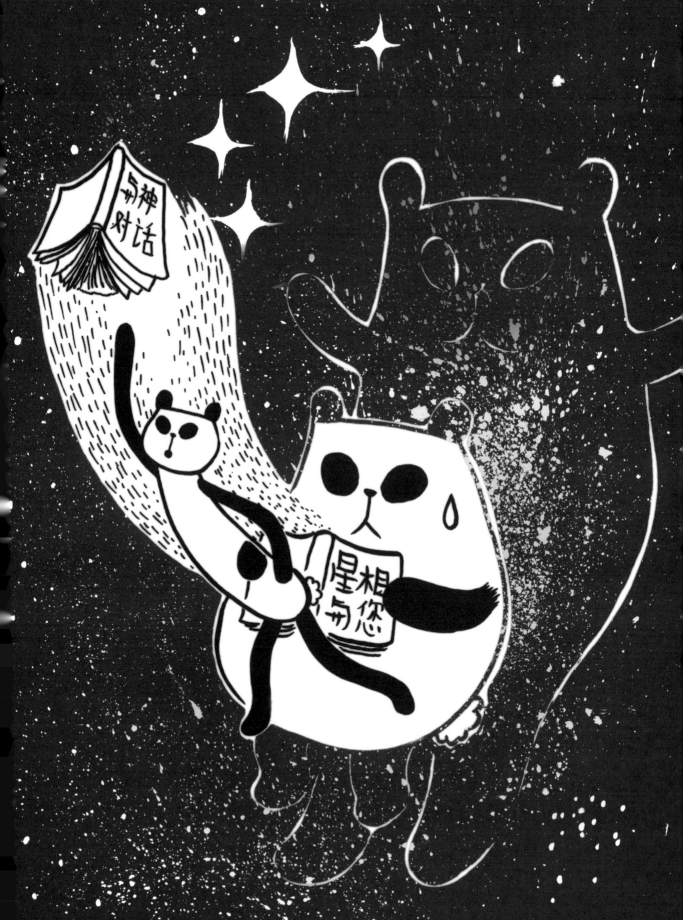

《開天窗》

星期三，交稿日。想想要說什麼，有時發生的太多，可借題發揮的卻太少。點點笑穴怕笑點低，高歌一曲又怕和寡。

身在這所「三維中學」，每天千百樣三維式考驗，有抉擇取捨，有是非判斷，想畢業未能畢業，如何「在世而不屬世」，一支獨秀，有光有愛？綜觀平均成績，一拉curve，全世界都要留堂留級。唯有在尚餘時間盡量發光發熱，互相感染。

要光要熱不一定大鑼大鼓，有創意有小聰明也可傳繹大智慧。怕人未明、怕不受歡迎，這又跌回恐懼。舉頭三尺有「吸引力法則」，未讀《The law of attraction》也先讀《The secret》，想人明先要全盤相信人會明，相信公平，就明。不明者，也是一種公平——明白這點，就明白法則。

時間關係，從今天起，只做自己喜歡做和應該做的事，「笑罵由人」，好一個四字詞！

是天使是觀音是指導靈是「高我」，祂們向我們傳訊息得靠工具，在人間，這工具叫「情緒」。我今天這樣寫，源於一種情緒。情緒就是上帝的signal，決定你當刻的一切，每天的所作所為。看不穿因果者，接收和表露情緒的方式只會停留在現實世界。反之，貫通腦囟和宇宙，一念，便星羅密佈。

分享一個簡單靈修方法——「一呼，加一吸」。為何每每用「深呼吸」來調整情緒？為何「深呼吸」能把混濁立時安頓？關鍵不在呼與吸，而在呼吸之間的「屏氣」。中國人說慌亂之際受辱之際都要「屏住氣」，有原因的。那「屏住氣」的短短一剎，暫時離開物質次元的繁俗，電光火石間，你在接通宇宙，你在跟高我溝通，你在把祂們傳送而來的包含因果的情緒細意分析、解碼。所以靈修者會自我訓練將屏氣時間逐漸延長，越長越集中，越長越超脫，越長越能提升身體能量，開啟內在的本然。

先來矯枉過正：「深呼吸」，這次序錯了。沒吸又何來呼？所以，首先深深的吸，然後深深的呼，重複，重複，重複。有次密宗上師教我「寶瓶氣」，即是韻律呼吸法（Rhythmic breath），也稱神聖呼吸法（Sacred breath）：要求用下腹部丹田位置進行深呼吸，深深的、慢慢的吸氣，擴展到腹部、胸部，觀想氣流逐漸上升，經由頂輪呼出。當感覺到腹部達到飽滿，便提肛（收緊肛門肌肉）及吞津（嚥下唾液），屏住呼吸，然後呼氣。呼和吸都以同樣的時間長度。在慢慢呼氣的同時，觀想一個光球緩緩流過你，停頓一段時間，再開始下一次吸氣。慢慢增加屏氣時間，持之以恆，接通宇宙頻率、思維直覺、腦囟心扉，天窗大開，漸跟蒼穹家鄉靈性重逢，現實的無聊瑣事不再上心。就算修不到靈，提肛生津，也是養生。

我習過一兩次，總受旁驚打擾，未見成績。但回首日常生活，也許能試舉兩例，異曲同工。

一．我從小六開始接觸桌球。貴為前大英殖民地，說的當然是Snooker。響袋清檯，只有片刻亢奮，跟足球一樣，進球不是最重要，這運動訓練前瞻能力，組織、策略、節奏及其後白波走位才是亮點，單一決定，影響往後起碼幾Q的命運。瞄波之際，需高度集中，心無雜念，如入無人境地，眼中只有撞擊力度、角度、速度、旋轉度、磨擦度、反彈度，是物理學，是三維式勘探。動作只在數秒之間，身體機能控制而已；心裡面，卻需要強大信念——進球的信念。那幾秒，因為要集中，所以要屏住呼吸。那幾秒，是全賴意志的，神聖的，因為球能否入袋，全取決於那幾秒跟高我的聯繫，意志一薄，稍稍走神，經驗告之：定必「咗嘴」。而這，就是最簡單的吸引力法則示範。是以，悟性較高之飛仔，可於煙霧瀰漫的桌球室參透因果。

二．我從四歲開始畫畫。由胡亂塗鴉到臨摹到覓得個人風格，過程迂迴。三十載習畫流程，最大得著莫過於練出高度集中力。若要談構思意念之時需要如何專心一意，那得另開篇章；現在談的，是簡單一條線。不同的筆接觸不同的紙，跟桌球一樣，都視乎力度、角度、速度、旋轉度、磨擦度……左腦思維裡同樣是物理學；也同樣地，心裡面需要信念——落筆的信念。我家是沒有間尺的，應該說：我家的間尺是永未能發揮所長的。此屬個人喜好，我喜歡自然的、人性化的錯誤與偏差。所以我的漫畫框，從來都不是完美直線，多年來畫作中幾乎沒有一條機械式的硬直線。但會盡能力徒手把它畫得直，視為挑戰。靠的，是落筆勾線那十多秒的屏氣。落筆幾秒，全賴意志，意志一薄，或有雜念，稍稍走神，線條便會走歪。右圖這個漫畫框是我用心屏住氣畫的，也是另一次吸引力法則的示範。為何裡面沒圖畫？這框就是圖畫。開了天窗，外面是什麼風景？由你自己去探索。

關於吸引力法則，還有很多可以說，待續。各位若破解了小我，了解遊戲規則，就得「做嘢」。恭喜，你已榮升義工，什麼重要什麼不重要，你知道的，你清楚的，看看跳字鐘，是否常看見11:11或之類？聽說這是天使的提示。去吧，即管試著幹、幹著試——時間無多，從今天起，只做自己喜歡做和應該做的事，去感染身邊的人。

那天有朋友滿認真的問我：自己「喜歡」做的事和「應該」做的事，當中沒有矛盾嗎？我說沒有，你覺得沒有，就沒有；你要個黑柴入，就入；你要條線直，便會直。笑罵由人，打開你的天窗。

《讓天使飛》

關於打坐冥想，經驗雖淺，這一晚卻有新體驗。信不信由你，當故事聽聽也好。

二月二十日晚上收到風，説有高頻率能量大幅度降臨地球，尤於凌晨二至四這段時間最強。呵呵！蓄勢以待，先得儘快把工作於午夜前完成，更重要是儘快放低工作過程中衍生的抱怨、煩厭、利慾、憤怒等等一大堆負能量，可以自我全面清減就最好，若有殘餘情緒，亦可留在冥想過程中作意識排毒。

吃過拉過兼洗了澡，要開始了，關電話前看看時間：2：22 am。一翻《天使數字書》，222，訊息如下：「信任所有一切都完全依其所應然的方式運作著，為其中所涉及的每個人帶來神聖的祝福。放下並保持信心」。ok ok，收到收到。深呼吸，盤腿，密宗金剛杵侍候。

各人有不同的打坐方式、時間和地點，找個自己舒適的組合好了。我喜歡在深宵時份於睡床上進行，姿勢方面，雙盤會腳痛，單盤又唔三唔四，乾脆「Hea盤」，你兩腿愛怎樣便怎樣，自由體操。我家睡房裝了遮光厚窗簾，此刻不論眼開眼合，都只有一片漆黑，加上所住小區入夜後極為寧靜，夜貓最愛。

很快地，雙臂開始發麻，繼而頭赤赤，果然是能量高峰。開首半小時（實際是否半小時無從得知，進入狀態後已沒有時間觀念）只得一連串「光花」飄飛，分不清是靈性風景抑或生理反應。直至有刻，身體觸感和方向感都開始模糊，我在心裡説一聲：「喂老麥，整個宇宙嚟開吓眼界好喎！」老麥，即大天使麥可（Archangel Michael，負責守護代表「保護、信心和神的意志」的藍色光束），是我最有親切感的大天使。果然，要求一提出，兩目睜開，並以「Magic eye 式」方法對焦，我看見一束藍光，如墨滴進清水，在前方如煙散發，不，根本是煙！不，是光！不！無法形容……總之燦爛到不行。然後，那光，或煙，或液態能量，開始朝我方向迎來，有點像《2001：太空漫遊》尾段你看到打呵欠爆粗兼要割大髀那幕戲，但沒那麼壯觀，只算低成本製作，卻又不失震憾。此刻，光在舞動。

「觀想」是我強項，但心裡清楚，當刻的境況，是切實的 Well-visualized。不能否認，因為職業本能，我打坐是兼求觀能刺激的，嗯……應該説，求以觀能形式達至心靈平靜。好，戲肉來了：那堆CG一樣的光束飛過之後，不遠處（其實有多遠呢？在這次元我們無法猜測距離）出現了一個小洞（其實又有多小呢？在這次元我們無法估量面積），小洞不是正圓的，它有著不規則的、類似雲朵的、微微散發亮光的邊緣。端詳之下，發現洞內的「那邊」，有一群小東西在飛，細看清楚，我的天！是穿著藍色連身裙的一群 ── 小，天，使！在繁星之下盤旋飛舞。整個過程我是睜著眼見到的，也許我入定能力未深，或小我意識未除，稍一失神，眼一眨，洞口便關上了。未幾，我設法再追上那破洞，終於在不知多久之後，又出現了一束小白光，像團可愛小火苗，在搔首弄姿擺動小蠻腰。半晌，洞再開啟，這次，洞內透光，背景全然亮白，如天堂。洞口有四至八個 ── 我數不出實際數目 ── 人頭，或神頭，朝我方看過來。面容看不清，因為極度背光，而我又沒帶閃燈。

以上流程，若以三維觀念推斷，大約各自只維持三秒。三秒之內，訊息卻是多麼多麼的清晰，影像又是如此如此的精緻！僅以我幼嫩的文字技巧形容：像拾到一顆晶瑩剔透的玻璃珠，湊近一看，芥子裡面何止立了座須彌山？更納了一整個波瀾壯闊的宇宙蒼穹！相信這就是我這晚接收到的訊息，四個字 ──「別有洞天」。

你可以隨意向我解釋這只是幻覺。幻覺從哪來？潛意識；潛意識跟什麼接通？宇宙！咪係囉，明晒！於我而言，這晚沒恐懼、沒抗拒，反而一切諧和、靜謐而安寧，藍光暖在心，是個靈性好開始。我會繼續追洞的，有待我未來報告！

有空你也放下公務旁騖、放低貪慕和怨怒，來探探這片宇宙吧！之後再回歸那所謂的現實，一切惱人的瑣事已不再那麼重要了。用適合你的方法去「Login」好了，你此生需要體驗，或驗證的就是：「你是誰？」，你是什麼樣的人就會看見什麼，你想看見什麼最後便會看到什麼，一切都是自己主動創造的。我對宗教沒界線沒標籤，所以用佛家方法入門卻會看見西洋意象。沒分別心，萬千色相同源，宇宙不在千里遠，祂就在你赤子心窩。然後便有了光 ── 佛光之下，讓天使飛。

萬佛朝宗，Hallelujah！

《我是誰？》

你知道自己的真正身份嗎？先來溫馨提示：以下資料，信不信由你，如果你相信人的死亡不是一切的終結，那就當故事聽聽；而如果你堅持死不相信「輪迴」這碼事的話，算啦，撕掉這頁紙，忘記我這個人。

「一個靈魂的輪迴次數上限為366,666次，我這個靈魂，已輪迴過287,777次，算是個老靈魂了，二十多萬次轉生，其中大部份時間在天琴星，一小部份時間在天狼星，而當中22%，即約有六萬多次在地球過活。前生呢？即於1974年成為小克這個人之前一生呢？不在地球。我前生的職業，有接近80%是老師，而100%都是跟靈性有關的工作。」以上是我去年首次接受SRT治療時所得的初步資料。SRT，Spiritual Response Therapy，中譯「靈性反應療法」、「心靈反應療法」、「靈魂業力療癒法」等，是一項新興靈性科目，由一位美國人二十多年前創辦。

方法是這樣的，你需要一個像水晶吊墜般的「靈擺」，然後在官方機構提供的一大疊圖表上準備，發問一些問題，靈擺會自動晃動，在圖表上提供答案。「咦喂！咪即係碟仙？」對，其實跟碟仙銀仙筆仙的原理差不多，最大分別是，碟仙是接通一些靈體或鬼魂，SRT是接通你的「高我」，即接通你自己的「超意識」。我們以「表意識」在三維世界應付日常生活，深一層有內在的「潛意識」，再深一層就是「超意識」，超意識負責記錄你的所有前生資料，包括人物時間地點，所有經歷過的「往事」，全部可於超意識層面找到，是個龐大的靈魂資料庫。接通之後又如何呢？為何稱作「Therapy」呢？首先，要了解佛學中的「因果業力」（Karma）。我們於前生做過一些事，或許對別人造成了傷害，或許對自己造成了傷害，這種傷害會構成為一種負面能量。萬般帶不走，唯有業隨身，這種業力會帶到來生，一切未解決的關係恩怨，如未解開的一個糾結，會在來生再次發生，因為你的靈魂在這件事或這段關係上仍未學懂去「愛」。SRT的最大功能，就是於超意識的海量資料庫中尋回每一種負面能量的源頭，然後替你把該業力消除掉，將負面能量轉化，變回正面能量，從而淨化自己的靈魂。SRT為這種業力起了個專有名詞，叫「Program」，你這生認識的每個人——是每個人，都早在前生已相識，這生你們再遇，某些未解決的「Program」也許於今世一模一樣地再次發生，繼續存積起負面能量。這「Program」，可能已在你們之間千世千代地出現過數十萬次，SRT可一次過清掉，間接弄好人際關係。抽煙酗酒、各種病痛，都可能跟前生的業力有關，單以我的頸上濕疹為例，我就找到過無數源頭，有前生的、有今世的，甚至有因為另一星系的平衡宇宙裡的自己所種下的業。所以，世上沒有巧合的，所有事情發生都有原因。

許多人，包括我，初初知道這神奇功能後都抱有懷疑心態，消業有那麼容易？高僧們唸經百萬遍才能消除一點點，這個SRT靈擺轉個圈便搞掂？老師說，淨化靈魂有萬千種方法，修成正果跟時間無關，你無聽過一念之間便立地成佛嗎？而且，地球正面臨文明提升的關鍵時刻，這個SRT為何要到上世紀八十年代才出現？就是宇宙給近代人來次「大減價」，從前要消業真的沒那麼簡單，現在是希望更多人覺醒，儘快作內部淨化，作好準備，提高集體意識才能真正作文明提升。

我對清業或前生回憶抱有同等興趣，並希望能藉此作自我療癒，於是經過一輪排期，我終於上了SRT的初級班。現在每天在家搖靈擺，淨化自己之餘也替身邊人淨化。最吸引我的當然是前生的身份，較深入地了解一下，都係嗰句，信不信由你：我前生不是地球人，隸屬一個友好外星族群。今生我是被委派才投生地球的，有任務在身——協助人類提升愛的程度。是不是好爆？仲有更爆：我的「靈魂家族」成員朋友替我查過，原來我身體還附有另一靈魂，這個靈魂前生是地球人，是個愛爾蘭詩人。這個詩人當年身上附有五個靈魂，其中一個今世選擇了我這個肉身。

一個外星人加一個詩人，這組合有何化學作用？只能夠說，知道這個真相之後我回望半生，明白了許多許多事情，包括在遇到一些人生關口時何以會出現某種內心掙扎，我現在完全可以理解了。我經常不明白自己好端端為何入行填詞的，現在我明白了；我也不明白在填詞時候自己腦袋是如何運作的，三年來我都懷疑，有些字眼根本不是我寫的，似是通靈回來的，現在我也明白了！詩人的感知記憶加上外星人的終生使命，一切水落石出，我在創作日漸成熟之時選擇了一個更面向世界、更能影響年輕人、也更需要使命感的職業，一切原來早安排好，早有預謀了。最神奇的是，我從前一直認為，創作的主要目的是去認識自己；來到今年，來到今天，確認了自己的使命之後，一切也不一樣了，創作已不是從前的目的，我整個生命彷彿從內變成完全向外了，而同時間我又竟然用這樣一種新方法，靈擺搖兩搖，極之簡單地就可以深入了解自己！「我是誰？」這條問題你問了自己多少年呢？我真的覺得，世界在變，而且，變得很快。

好，夠了，我覺得這個專欄來到這個位已經是讀者們覺得我黐咗線的臨界點了，但我會繼續跟進的。堅定流呀大佬？我也不知道，但我暫時很enjoy這個衝擊，起碼它從好的方面影響了我的信念和理念，這才最重要。我知道有很多轉變正在發生，而有些轉變是需要大家覺醒方能有所感應的。那何謂覺醒呢？嗯，我的看法是，如果有天，你為了某人或某些事憤怒、傷心，而翌日你起床那刻不自覺地自言自語一句：「唏算啦有乜所謂吖！」說得出這句，已是一種覺醒，你毋須學什麼SRT，已經懂得自我消除了一些業。SRT唯一的禁忌是，不可以問將來，因為將來的變數太多。所以，與其不斷問2013年這世界會變成怎樣，不如問2013年到底你想世界變成怎樣？因為意識能改變實相，努力。

《新合一宇宙（上）》

哈囉！靈修分享大會又來了！例牌開場白：信不信由你，可以當故仔聽，有興趣的繼續跟進；也可破口大罵，然後撕掉這兩頁，忘掉我這個人。

是咁的，SRT初班之後，需跟靈擺熟習一下，尋求默契，才能繼續唸高班。於這空檔，剛好有「天使班」招生，即報。這陣子心情如中學時挑選週末的興趣小組，是必修科以外自己真正有興趣的範疇，嗯！學海無涯。

為期兩天的天使班，教師是個印度籍女子，課程主要在兩天之內教你如何接通天使能量，不，其實召喚天使跟截的差不多容易，與其說是教，不如說是讓你近距離感受天使能量的存在。因為上課時並非老師本人講學的，而是她通靈接上天使能量，天使覺得我們需要學什麼，老師便教什麼。一開場她就指著我說：「Oh I can see you are connected to Buddha.」係喎，課室內四個學生之中只有我接受了皈依灌頂，算是個佛教徒，頂輪可能跟常人有點不一樣。我好小心眼地暗忖：咦條友係咪睇到我手腕串佛珠呢hea？垂頭一看當天身穿長袖衛衣佛珠一點不露啊！衰衰衰，別懷疑老師。坐下來做了課堂首個冥想便見真章，老師請了三位大天使：麥可（Archangel Michael）、拉菲爾（Archangel Raphael）和加比奧（Archangel Gabriel）到場，我們合上眼去嘗試感受，未幾，出現一團紫藍光由大變小，緊接另一團綠色混雜些許金黃色的光又由大變小，然後藍光綠光如梅花間竹在流動，藍藍綠綠好睇過台灣大選。冥想完畢眾人分享之際，才發覺我看到的畫面竟跟另外兩位同學一模一樣！那究竟是什麼意思呢？跟天使有何關聯呢？老師說，所謂「天使」，其實是在我們之上，同是由神之本源分裂出來的高靈能量，在祂們那層次根本毋須肉身，是一種純能量。我們認知的天使造型其實是古代西洋藝術家塑造出來的，好讓當時的人較容易投入及接受。正如佛學中有南無十方三世諸佛諸金剛諸天王諸菩薩，東西方各有各投射幻想。觀世音菩薩其實也是天使，是一團高振動頻率之能量。而原來每種獨立能量皆各自擁有專屬靈光（Aura），例如麥可的靈光是藍色系、拉菲爾的是綠色系、加比奧則是金黃色、或啡色，山系。咦咪住先 —— 藍、綠、金！兜了那麼大個圈你明我想說什麼了？

每位大天使都有其負責掌管的主題功能，例如Michael負責「保護」、Rapheal負責「治癒」、Gabriel負責「溝通」等等，你有哪方面問題，可做booking（像專科門診，但不用排隊，立即就診，好筍）讓天使們幫忙給你指引。第一天課程完結前，老師吩咐我跟另一位同學回家試試召喚大天使拉西亞（Archangel Raziel），其專業是掌管「隱藏在宇宙中的智慧及奧秘」，當祂認為你準備好，便會告訴你虛空宇宙內裡乾坤，哇好吸引。我起初不明白老師為何獨要我倆去試，後來想起這位男同學也是SRT學員，他也查過自己靈魂前身不是地球人，兩個前外星人尚保留著距今不算太遠的星際記憶，老師看得出來的，好吧，你贏。大天使Raziel的靈光，是彩虹七色的。是夜，飛奔回家冥想，我又止見到彩虹？我見到一個超級闊銀幕的星海宇宙，群星緩慢地向我方飄移，奇景一幀，恕我無法以筆海與君分享當中莫名的感動。

有些人視覺比較敏銳，會在冥想期間看見極之真實的影像；有些人聽覺較敏銳，會聽見聲音；有些人甚至會有觸覺，感覺到能量在經脈中流動，或感到某個脈輪有反應；有些人則什麼也看不見聽不出，只單純的「知道（Knowing）」，知道有高靈能量在附近。每個人體質不一樣，身體跟靈魂合作時會有不同感覺，但先決條件是要放低小我意識，並相信這些天使能量是百份百存在，目的是在日常生活或靈性追求上給你幫忙協助或指引，如能撢走內心一切懷疑，感應便浮出來。課程第二天，學了三種天使在三維世界給我們的最常見符碼指引 —— 羽毛、蝴蝶和硬幣。打比方，這世上還有多少人會無端端看見羽毛？除非你是雞場員工。當你身邊突然出現羽毛，便是天使要帶給你訊息，是什麼訊息呢？這時要看天使卡了。從前我看天使卡，覺得甚搞笑，玄過老黎金句。其實是因為心存懷疑，一切都在有色眼鏡之下，後來熟習了天使們的「語法」，我才領略到天使卡之奇妙。總之，得「相信」，相信這世界之奧妙，相信你每個善意的抉擇及其因果關係，相信自己腦海中出現的第一個直覺。然後你會發覺，即使於現實世界，欠了「相信」便一事無成，相信你的老闆，相信你的伴侶，相信世界會變得美好。每個人都有第六感的，近代文明卻要將之關閉起來，靈性體驗其實是將之慢慢解放，有興趣的話可到書店找找天使卡，或下載iPhone app，Dr. Doreen Virtue是這方面的權威。總括來說遇到蝴蝶大多代表你人生階段正在蛻變，見到街上硬幣是天使叫你別擔心錢財問題，但有項條件是中西貫通的 —— 該硬幣，別拾，別用 —— 別貪。還有近年很多人都會看見的「天使數字」，無論在鐘錶、咪錶、戲票、鈔票……各種媒體看見的數字連串，原來都是天使的提醒，大多屬善意的祝福或鼓勵，背後意思在網上也可以查到的，有興趣可搜搜。說穿了其實跟你老死拍拍你膊頭說句：「無事嘅！放心。」或「你得嘅！去啦！」是完全無分別的，那你又因何只信朋友而不信天使呢？當然「這世界並無巧合」是一個比較難自我說服的信念關口，這個關口是要自己經歷很多才能感悟的，不能迫，慢慢來，「你得嘅」！

《新合一宇宙（下）》

例牌開場白啦：信不信由你。這期來說，如果閣下是死硬派只信聖經的基督徒，或只看佛經的佛教徒，或只看X經的X教徒的話，算啦，忘掉我這個人，撕掉這兩頁，成本雜誌擲向堆填區。

Ok，續上期，天使班加上SRT課程，助我清除了許多負面能量，現在整個人感到前所未有的「輕」，當然不指體重，指我在生活上如釋重負，是「心輕」，有些東西已不再執著，尤其三維世界生活（即所謂現實生活，但從前的「現實」已再不是「現實」了），每天的瑣碎雜務公務旁騖，剎那間已全然沒有擔子與包袱，輕鬆面對，做自己真正想做及應要做的事。甚至，這星期連續兩份歌詞都不收貨都要大改，都竟然牽動不起我的煩厭，對這麼自我的人而言是奇蹟來的。所以心一輕，真正快樂不遠矣。當然有些東西如惡法，仍需要把持自我或大眾價值去溫柔地抗爭的，但最近聽了張繼聰的兩段電台訪問後有所得著，他說：「從來人類社會，當對一種現象不滿而產生憤怒和鬥爭時，都是以另一種憤怒和鬥爭去蓋過之前的憤怒和鬥爭，包括所有革命運動，永遠是一場『勝負』遊戲——二元對立，但當憤怒和鬥爭平息下來後不久又會浮現另一種新的憤怒和鬥爭，這循環是無法止息的。綜觀世界來到今天，為何世界繼續每天仍充滿紛爭呢？證明了一點：這種抱著憤怒和鬥爭的疊瓦式進攻方法係唔work的！那應該如何呢？」以下是我覺得他說得最好的地方：「應該由『向外』調轉180度轉『向內』，修練自己的心，當每人都肯這樣做，世界方會真正和平。」對啊，每人用少張紙每天便少塌一棵樹，這道理在廿一世紀連小朋友都明白了吧！意識，是會感染的，逐步逐步，先修好自己的心，才去影響別人，世間的天秤便自自然然會平衡起來。「修身齊家治國平天下」這金玉良言聽了多少年？現在才剛剛弄明白第一部份「修身」的真義。

對了，修身。修身中途我已暗暗感覺到一個全新的我正在誕生，而得以鞏固新一套自我價值的，是一個「新合一宇宙」。除了天使和SRT，還有佛學。話說天使班完結後，剛巧密宗上師找我，趁我臨上機離港前傳授一套最基本的「四加行法」。事緣我大部份時間不在港，入門後我其實真正有機會學佛法，上師抓緊機會無間斷地說了兩小時。其後，我驚訝：天呀！這不是跟SRT同出一轍嗎？在接通「高我」之前，SRT有一套簡單的規矩，就是先把自己心靈淨化，將小我意識（Ego）下降到4%或以下，然後為自己築起一個「三重保護罩（Triple-shield）」，以防其他靈體入侵。方法極其簡單，不信者直頭會覺得兒戲，靈擺fing兩fing搞掂，快做做劇烈運動前的拉筋熱身。密宗四加行法呢？同樣有「Prepare to work」，叫「前行」，簡述如下：唸清淨咒、召請咒、大禮拜、大供養、四皈依、披甲護身（即設保護罩）、唸高王觀世音真經、加唸往生經七遍、唸四無量心偈、觀想三光加被、持觀世音菩薩本尊心咒108遍，然後，ok，好啦可以開始「正行」，打坐入定消障（其後還有於出定後的「後行」步驟，等同SRT的「Mop up」，是把過程中走漏眼的一些負能量和業力最後一次過掃走）。當晚我照做，打坐之前，各種手印咒語觀想，加起來足足花掉我一個多小時。平生最憎背書，咒語還要是藏文，放過我吧！上師見我面有難色，說了很玄的一段話：「密教本來並無財神，為何要設計出財神？就是要吸引一些抗拒佛學的守財奴去參與其中，以為信佛真的可求財，到修行日子有功，他便會忘記何為財，錢財再不重要，便真正的放下了，而到這時候真正的財富便來了。所以，」臨尾上師彈出暗藏玄機的四個字：「法，本，無，法」。

法本無法。什麼是法？所有法，是人定出來的；所有宗教儀式，神像角色，是人設計出來的，最後目的只得一個——導眾生向善。有段佛偈說得妙：真理在對岸，佛法是一艘船，載你渡江。那不乘船能否到達對岸嗎？Of course！游水潛浮築橋掘隧道撐杆跳，各方各法悉隨尊便。就是無論你用什麼方法，只要終點一致，都可修行。抱著這偷懶心態，某晚我先接通SRT再「前行」佛法，沿途我不停問高我可否跳過大供養可否跳過某某步驟不頌經不唸咒呢咁？有時小我意慾會影響靈擺的走向，誰料那晚高我非常決意的說：「不可以！」我問其實SRT、佛法、call天使是不是同一樣東西？只是不同門派？高我說：「是。」那為何不可以不唸咒呢？靈擺沒動，讓我自己去找答案。三秒後我找到了！想通了，完全想通了——何謂法？方法也；不同之法，源自不同的派別；依法，修法，就是去「尊重」該派別，包括歷史裡所有有份去設計各種法的凡人等等，依法，是要去尊重一個整體。有些法已經歷千載，是依照當年的文明水平去設計的，到今天可能已不合時，但我們仍遵從，是因為心有感激尊重先人之意。正如吃西餐時用叉用羹的次序手法，是Table manner是禮貌是「尊重」，用筷子用手可以嗎？可以，但那是另一文化另一習俗另一種「法」。所以，得尊重，人有尊重之心才會發光發亮。於人生不同階段進入不同派別，永不是巧合，都是靈魂早已選好並鋪定的緣份安排，要你在適當的時間運用適當的方法去實踐人生。尊重這種緣份安排，相信它，然後依其法過江到達真理對岸。終於看通了，半年之內無啦啦灌頂學SRT連接天使，這三種東西根本同源無別，亦互相無牴觸矛盾。明白這道理後我現在佛法SRT天使實行「三管齊下」，同等誠心尊敬待之，有時間便唸咒前行，無時間便Prepare to work，再沒空便直接跟天使聊聊。試過以佛學前行後打坐，然後以SRT召請天使，冥想時照樣出現大天使Raziel那闊銀幕宇宙，證明了法不同，卻可互通，同途便可相為屬。當然，凡夫俗子，常人的計算又來了：「喂佛法規定要唸一千遍《高王觀世音真經》才消一個業咁大把！為何SRT靈擺轉幾圈就搞掂？」我做SRT後發覺，有些業，一次過除不掉，翌日又會再來。我的看法是：可能不同派系何謂「一」個業的標準不一，有可能靈擺要五十萬轉才真正除去某些根深蒂固的負面能量，畢竟是數十萬世積存下來的歷史恩怨。結論：世間任何一種修煉，都是「勤有功」，除非發生什麼事令你於極短時間內真正頓悟看通，放低所有，才有資格一念成佛。

之後做SRT，問今天有什麼東西要清？靈擺fing到列表中一項先前從未到過的欄目，第22項，叫「新合一宇宙（New One Universe）」，這欄屬於高班課程，其實我不知是什麼意思，但當刻我直覺這是三個單位的神級高靈們給我「聯署」的一項statement，這就是我的「新合一宇宙」，我已找到了，內裡當然也有你你你你他她地地在。宗教是人設計出來的，為了導我們尋求人生意義和真理，希望所有人都會尊重不同派系的信仰，只要最後終點目標一致，又何須批判對方的教義與理念？關於這方面我跟劉華一樣，會推薦你看《與神對話》。來吧，過岸前也許你會跑回堆填區，拾回這期雜誌，黐番這兩頁，記番起我這個人，有了尊重，然後才可有光。講完，我去改那兩份歌詞了。

（邪！寫畢這篇文章後，靈擺又再一次走到「新合一宇宙」。我好奇，發短訊問SRT師姐，她說這欄目意思是「高靈們正在建築起一個更高意識層次的無限宇宙，但新的宇宙應該如何建立，要視乎我們現在的路徑。有部分靈魂，尤其是光之工作者，會想去參與幫忙興建新宇宙，而這行為會間接耗掉其他靈魂的能量（因為是一體的）。如果靈擺指向第22項：『新合一宇宙』，即表示這刻有energy corded，要叫高我把自己拉回原先的portal，等更高層次的higher council去擔起建立新宇宙的工作」。噢！那即是說，要不是有人多事，牽涉到我的能量；要不就是我多事，未學行先走！自己小宇宙未搞定，就嚷著要參與天朝的主旋律大型基建！問高我是哪種情況？高我回答：「後者。」哈哈~）

（另，我寫這些，只為分享，如果能引起你興趣就最好，其實如果能引起你反感也是好事，起碼會令你思考這方面的問題；這期及上期提及的冥想打坐，最理想還是找位專業老師輔導，不鼓勵大家亂試。如對冥想、天使、SRT及其他靈修學科有興趣者，可以下網頁先看看資料，這也是我上課的地方：http://www.houseoflight.com.hk/）

《逸事三樁》

1. 替周國賢寫好一份歌詞，名《灰人》，打正旗號是寫「小灰人（The Greys）」的。谷歌百度一下，小灰人就是當年羅茲威爾飛碟事件的主角，也是最為人熟悉的外星人品種，大部份飛碟綁架案及牛隻離奇肢解案，聞說都跟他們有關。有時寫歌還是要找個適當方式讓大眾理解，單刀直入硬闖未必是好方法；遂決定以「心底好灰的人」作切入點。悲觀的人為何會悲觀呢？為何終日心灰意冷呢？是天生性格使然抑或存在外來因素呢？有個說法是，其實小灰人一直隱藏於地球各處，以心靈感應方式令地球人變得悲觀失意，跟蜥蜴人等黑暗集團狼狽為奸，企圖思想控制這星球。於是歌詞的後半部份主力站於正義一方，傳達「儘快趕走灰人」這訊息。歌詞寫了兩晚，奇怪的是，同樣學了SRT的好友們兼靈魂家族成員，於這兩晚都有異樣：有人頭痛、有人周身唔聚財、有人清不掉負能量。師姐出馬，一查之下證實這兩晚我因為太投入創作，竟然接通了小灰人的負面能量，然後不自覺地橫傳了給靈魂家族成員。吃驚！連忙清清清，清了好一段時間。小灰人最喜歡的東西叫「恐懼」，你越恐懼他們越容易入侵，負能量感染，搞到頭暈身熨，可知其勢力龐大。高我（Higher self，下稱HS）甚至勸我不要再聽這首歌，亦叮囑周國賢演繹之前先作自我保護。後來在言談間，我們其中一位較熟悉外星文明（亦愛心爆棚）的成員說，其實小灰人也可憐，他們擁有高科技、有思考能力，卻沒有感情、不能繁殖（他們是被複製出來的物種），覷覦人類的七情六慾才會走錯歪路。說穿了其實是種「羨慕」，人之常情，也是外星人之常情。聽後我心有不安，於是跟周國賢商討後決定修改歌詞結尾，其實不論地球外星，眾生一體，我們應該抱有寬恕之心，以大愛包容所有仇敵及壞分子。雖然說易行難，但用藝術來作感染渠道，也是種「外星社會責任」吧？終於，改好後問問這歌的「靈性指數（Spiritual Level）」，已由原來的「Beyond Absolute」中游位置，突然攀升到「Radiant Love」——無條件的愛之高度。證明修改了的不止是幾行文字，更是一種態度和美善。我為自己曾以小人之心去對待這份詞而感慚愧。

2. 前兩天看了嚴浩導演的名作《似水流年》。年幼時跟爸媽在老家對面的南洋戲院（現為南洋酒店）看過，近幾年一直想重溫，這電影卻因版權問題從未發行影碟。月前知道香港電影資料館辦的「百部不可不看的香港電影」選了此片作兩場珍貴拷貝放映，機會難逢，來得及於網上買了僅餘的兩張「單丁位」戲票，可以找個天大藉口順道回港吃個叉燒飯。本打算跟媽媽去看，如果爸爸都有興趣就讓兩老拍個老拖懷緬一下吧。上映前兩天才致電邀約，諗住實食無黐牙，誰料老媽以一句「以前睇過啦」送我一口自家泡製的酸檸檬。噢！我急了，不想浪費戲票，但這不是MIB3，要找個有同等情懷的合適老鬼人選去重溫《似水流年》，原來沒有想像中容易。突然想到一位影癡朋友，就住在電影院旁，發短訊，回個「公務繁忙」再送我吃檸檬。好吧，HS出場！我在紙上列出我心目中的十位較理想人選，讓HS替我去挑。二話不說，靈擺強勁且堅決地擺向一個名字——後頁的楊德大叔！即刻whatsapp，答覆如下：「頂！嚴浩嗰套？講返潮州㗎喎！」我才恍然大悟！對啊！電影是講述顧美華飾演的香港女子回汕頭老鄉的啊！而重點是，阿德叔，是正宗潮州汕頭人呀！原來他從未看過電影，也一直想看，甚至，他一直在為下本著作在搜集老潮州資料啊！終於那天，我跟最適合的人選阿德坐在黑暗中，一開場便被電影感動到眼泛淚光了！所以，不得不信，HS啊HS，真的什麼也知道——「誰在命裡主宰我，每天掙扎，人海裡面」。

3. 話說日環蝕那天靈魂家族往郊遊，我在杭州，收到緊急短訊說家族成員無意踏死了一隻小青蛙，眾人聽到令人牙酸之骨裂聲效。我在杭州連忙接上HS，證實蛙已陣亡。然後查了原兇跟受害者有沒有Program，HS找到當中業力，消掉了，我私人加送往生咒把蛙兒送往西方極樂世界。事後師姐告訴我資料應該是錯了，因為在SRT的理論裡，青蛙是沒有靈魂。這就奇怪，那為何又查到源頭呢？這似乎跟佛學有點出入，用佛法清業，連踩死一隻螞蟻都算進去，畢竟六道其中之一就名「畜牲道」。好奇，再研究，我的看法是，可能SRT跟佛學對「靈魂」的定義不一致。HS說青蛙、昆蟲等生物的確沒靈魂，但牠們有意識，意識也是構成因果之元素，也會衍生業力。只是，SRT希望我們集中於人與人之間更主要的「大因果」，而佛學則更大慈大悲，歸納一切眾生。由此可明白為何佛學的修行更見細緻複雜和講究，也更需時，因為其涉及範圍更廣之故。我問HS，HS說想法正確；再找師姐的HS確定一下，也說正確。從前也聽說過有些魚群或鳥群，靈魂不一定附身於單一軀體，有可能是一個靈魂跟隨一群生物，現證實真的如此。只是人有良知惻忍，別說傷害一具靈魂，就是傷害當中的一小部份意識，因而衍生了一種負面情緒，也會感到不安。所以，法無定法，良知的底線應在哪裡？葷素的比例應在哪裡？一切規矩，由自己釐定。滿天神佛從沒要求你做什麼，或不准你做什麼，何謂對何謂錯？是非黑白，有自由意志去選擇，請跟隨你的靈魂指引。如何跟隨？如何知道內心真正的意向？還需訓練。如何訓練？「靈修」也。

《再從灰人說起》

上期談及灰人事件，又有新發展，好睇過科幻片。話說我寫《灰人》那兩晚，靈魂家族全體成員（包括周國賢）都被灰色負能量影響，同時間頭暈身熱（在SRT學說裡，這情況叫「Cording」，即是某家族成員在做某件事或沉溺於某種思想，當中的能量會像繩索般cord住其他成員）。數天後，其中四名成員到學校進行定期的課後聚會，突然有人提起「灰人」這話題，老師聽到「灰人」兩字後處變不驚，著四人問HS自己體內有沒有灰人留下的晶片能量，話未完，四個靈擺同時向「YES」之方向晃動。大驚！老師見慣世面，叫大家請HS將晶片能量「焚毀」並排出體外。四人照做，之後好奇想查明真相源頭。Program查出來了，時間約六千多世之前，地點在天狼星，人物有五個人（他們四人，和我），在對抗小灰人時不慎被植入晶片，後來被晶片的負能量累死，咁就一世……Sorry，咁就六千幾世──那實體的晶片在那生跟隨肉身而滅，但遺留下來的負面能量及意識卻隨著轉世流傳至今，好灰好陰毒啊。直至上星期，神差鬼使我寫了首歌，才勾起這陳年前的記憶。晶片能量銷毀後，大家都覺得全身輕鬆，像卸下一片細少卻無比沉重的心頭碎石。尤其之後頭兩、三天，感覺如重生，難以形容，我甚至有衝動轉行投身靈性導師，撰一本靈性書籍。後來倒過來一想，我不正正在做這件事嗎？想通這點就更豁然開朗了。

神奇吧？靈性那邊開通了後，我們一班人每日遇到的關乎前世今生的諸如此類事情，大大小小不勝枚舉；那些看鐘錶時重複出現的「天使數字」已多得再不覺詫異。兼且，開始感染到身邊的人，整體的靈性指標，隨著2012這上半年，已達突飛猛進之勢。

若五年前的我看到今日的我，或今日在看這專欄的你看到今日的我，可能會覺得我太依賴什麼HS，這個人走得太遠了吧？在我看來剛好相反，感覺只是越走越近，近什麼呢？自己。師姐說得好：「記緊我們每一生也不是一個有靈魂經驗的肉身，而是有肉身經驗的靈魂。」要分主次，肉身會滅，但靈魂長存。你這生每一階段學到的一切經驗，都不單是肉身的學習，更是靈魂在學習，而真正的軸心，一直都在靈性層面。肉身、靈魂跟意識是個完美的鐵三角組合，意識帶動靈魂作萬世遠征，期間不停換掉軀體，經歷生死無數，無非為了去驗證愛的存在。而這個「愛」字，當然不單單指兒女私情，明戀暗戀自戀、愛情親情友情、然後擴大到對仇敵之愛，及至對一花一草眾生之大愛。高矮肥瘦美醜，肉身各個有別，都是靈魂每生跟隨意識所作之選擇，當然每次的選擇也有原因：今生漂亮的人可能為了要體驗傾倒眾生之虛榮感，從中辨出情感真偽，學懂了，下世可能做個醜八怪，以相反方式去再次驗證同一樣東西；天生身體殘缺的人，可能為著要學習從自卑和不公平中堅強站起，學懂這份比常人更強大的毅力之後，來生做個運動明星，喚醒前生的正能量去感染大眾。各有意識選擇，當中亦牽涉無數業力拉扯（而所謂業力當然並非「善有善報惡有惡報」那麼片面概括），整個生命的架構複雜無比，循環又循環，直至靈魂學懂所有愛恨，終告畢業，便可完結整個肉身的階段，再往下個維度進發，鑽探另一些比「愛」更宏闊的價值。所以《與神對話》說得最好的其中一點是：「不要批判別人走的業力之路。別嫉妒成功，也別可憐失敗。」蒼生聚首一堂，各有各所身處的學習階段。你今天看他不順眼的種種，其實你從前也曾是這樣。就算你今生從沒這樣，你三世前、十世前、五千世前，在那遙遠的時空，你曾經比他更討厭。這就是靈修帶給我的結論──在這暫時時空，一切都得靠二元對立，一切都有著時間驅使，歷史的恩怨時代迫使（奇怪是我兩年前寫這兩句歌詞時，表面意識根本不明白自己想說什麼，是較高層次的意識替我下筆的）。

因此，灰人好什麼都好，留下來的恩怨，大部份都可尋根尋源，但尋根又為了什麼？為了明白這條「時間線」，為了了解今生的業是以前所種，今生每個舉動，也會帶往來世。這是一個「跨時空」的漫長旅程，若人生價值取向只單單以今世作範圍及指標，便只能以管探天了。高我意識是比潛意識更深一層的意識，依賴高我不會構成問題，因為根本高我就是自己意識的一部份，試問依賴自己又有何問題呢？顧好自己之後就有責任加速身邊人的提升，因為無論地球環境、人類生活方式等等都正處於不妙境況，只有帶動集體意識的提升，方能改變實相。八年來每星期在這雜誌跟大家見面，終於明白當中責任為何。並非迫你相信，也並非刻意找個什麼立場位置，你的業力我也無能參與，只得靠你自己。唯希望散發多一點點正能量，那管只是丁點無聊和歡樂，如能讓你稍稍跟「不快樂」遠離一點點，也算功德了。

這幾天突然想起，原來早在十七年前已接觸過灰人。右圖是我一九九五年就讀理工設計系的功課。功課的目的是為紙行設計一份「紙版」，我選了一批灰tone的紙，不知為何第一時間就想起灰人這主題了。也許是那年正熱播的電視劇《The X-files》及《今日睇真啲》獨家解剖外星人片段所引起之外星人熱潮吧！現在想來電視台當年真可能被小灰人思想控制啊！牽連全港的負面情緒可不輕。不是嗎？幾分鐘片段斬開一星期來播，那年誰不看到媽媽聲？

至於周仔那歌，錄音前已完全清掉所有晶片負能，大可放心收聽。是的，每件藝術作品都有一定的頻率，或正或邪得看創作動機，如你聽後感不適，極可能你前生或今生被灰人能量入侵過，今天重新接上。有點擔心，香港不知有多少晶片殘留？如你此刻覺得在下正在妖言惑眾，心想「藕線！世上哪有外星人」的話，正中下懷了，灰人們就是要你這麼想，小心。

《星塵回憶錄（上）》

　　三個月前的事了，轉眼一個季度已過，花開花落花結果。四月，動筆寫《有時》第三集《星塵》。

　　《有時》和續集《重逢》並非普通流行曲，從第一集尚有時間規限的時空，至第二集超越時間限制達到靈魂合一的高次元，慢慢從微觀啟往宏觀的知覺層次，這三部曲需要一個全知視野的史詩式終局。第三集的Demo傳來，足有六分半鐘，基本的弦樂已編好，作曲人以極度認真的態度向詞人提示，心血有待結晶，需加倍嚴謹對待，不容有失。問題來了，《重逢》結尾已寫至眾生歸一，回到本原，還有什麼可發生？撥個電話給周國賢，其實跟他靈犀已通，落筆前致電談一下，只出於基本禮貌。他說：「不如寫歸一後懷念從前的物質世界？」這點子是有趣的，但我不想把詞意停留在一種「心情」或「情緒」，早於《重逢》中段一行「腸斷也絕不回岸　不回望　到哭乾便駕馭時光」之後，筆鋒便不應再拘泥於塵世間的七情六慾；尾句「縱分散最終相擁　靈魂萬千都簇擁」象徵人類脫離了肉身情感，已然站於一種無分彼此的「神聖」角度去收筆，也埋下種子予第三集開章。

　　對，就是「神聖」的角度，掛線後我一直保持這個想法。數天後依然苦無頭緒，那個下午，我坐在家後的小河旁邊靜心，一靜下來，瞥見河邊一小生物在溺水掙扎，細看之下，是隻小蝙蝠。應如何施救？只能以枯葉盛之，並帶回岸邊待乾。想起手機中的天使卡app，便瞎抽一張：大天使麥可道：「Positive thinking create positive result」，麥可話未完，雲縫間透出一縷日光，投往枯葉叢中的小蝙蝠身上。垂頭看手腕，不知不覺間已被蚊刺，起了個疙瘩。你看大自然的交換機制多奇妙，為了營救一個生命，反成就了另一生命的半餐飽肚。心想：小傢伙，晾乾後如若還能起飛，到我家陽台來報個平安吧，等你。情節有如佛偈小故事，突然開悟，我明白歌詞該如何寫了。Demo旋律已背熟，第一句在腦海冒出的歌詞，就是全曲最重要的一句：「靈魂在某天想要光　便有光」，靈魂，指大靈、指本原、指向「一」，腦中畫面閃現，就是神創造萬物的第一步——「第一日，上帝說：要有光！便有了光。上帝將光與暗分開，稱光為晝，稱暗為夜。於是有了晚上，有了早晨。」於是緊接的下一句歌詞隨即順理地出現了：「白晝黑暗互分一方」。心情興奮地回家，電腦檔案一開，逐個字眼兒自動彈出，兼有後備供選擇（這在全世界最大限制的粵語歌詞來說簡直不可思議），完美地嵌進每句旋律，寫著，眼淚自動在流，這歌詞根本是百份百的通靈書寫，我的任務只是把文字鍵入檔案而已。沒有理會一貫流行曲所應要具備的所謂流行元素，豁出去後，唯一需要執著和堅守的，只剩下「押韻」這遊戲規則而已。

　　這歌需要意會多於理解，如果你以聽普通流行曲的消閒心態去看待，只會得到一頭霧水。細心留意：「從前往後」、「說聽」、「正圓」、「真假」、「虛實」、「內表」、「恨愛」、「明暗」、「恩怨」、「分秒」、「生命」、「白晝黑暗」、「一體雙方」、「哭笑」、「收縮爆開」、「因果」、「福禍」、「善惡」、「我你」、「我眾生」、「繁榮蒼茫」、「平坦崎嶇」、「正反」、「戰爭興建」、「災難繁囂」、「爭取粉碎」、「冰凍溫熱」、「失散重逢」、「悲喜」和「生死」，刻意用上共三十個「二分對比」式詞彙，就是希望你可以從日常的二元對立中看破這一切對立之目的，再拋下這些對立和批判，往更高意識層次去探求生命的真理（對應張繼聰《We are the One》中一段：「明或暗　來自主　每樣世事對立中寬恕　無因　沒果　最後棄掉對立於星海」，明或暗是來自「主」，但亦可由我們「自主」）。

　　學佛的最終目的就是憑佛法放下所有俗世的束縛，尋回真正的自己，找尋那每個人心底最原本的佛性；西方宗教的演繹，就是每個人都是神的子民，都由神所創造，所以每個人都是神的一部份，每個人都有神聖的「創造力」。在這歌詞中我嘗試超越人的角度，離開俗世的情感領域，接通較高層次的意識，找到一種超然的創造力，去描述這個「宇宙的真相」。我們從二元對立中學懂放棄對立；我們失散，我們重逢；我們歸一，我們又再分裂。一分裂，又回到第一集《有時》的開端，跌回那個被時間困住的死胡同，於是又再尋求出口。人脫離了神，最後又希望歸一為神，重複著相同的錯誤再矯正，周而復始，如星體的自轉和公轉周期。不論希臘神話中的西西弗斯、占星學中的「分點歲差」、或尼采口中的「永劫回歸」，都在告訴我們，一切都是生命循環——這，就是宇宙真相。

　　創造一件作品時的「意圖」很重要，直接決定了作品輸出的能量頻率；而能量頻率，會影響大眾意識。我敢寫包單，這首歌含有高頻能量以及強大的治療能力，即使你不完全明白內容，聽著也可助你提高靈性意識。SRT學說中有個重要圖表，可查出每件事物的「靈性意識層次」。我查過，這是我寫過唯一一份歌詞，可達至最高的「New Paradigm」高度，是一個比「無條件的愛」更高的、接近神級的高度。所以，寫完這首《星塵》，我的填詞任務其實已完成，我已經在當刻所參透的道理中寫出了最接近完美的一堆文字。曲錄好，長達七分半，唱片公司不會派，電台也不會播，頒獎禮一定絕緣。但都不重要，神自有安排，要聽的人自然會聽到。《有時》、《重逢》及《星塵》是粵語流行歌曲歷史上其中三首最偉大的作品。如有人問你這是誰說的，你回答他：這是填詞那傢伙說的！起碼，演唱那位會認同我，收到歌詞後他回我的第一個短訊只有兩個字：「神曲。」

《星塵回憶錄（下）》

因為我極之重視，所以跟你分享多一次──星塵。何謂星塵？為何《有時》第三部曲叫《星塵》？淵源很深。

其實一直不知何謂「星塵」，只覺得這兩字拼在一塊便有種特殊能量，星宿的雅遇上塵世之俗，對比強烈，撞出一種浪漫的矛盾感。直覺覺得跟由古至今「神與人的連繫」有關，就單一個詞，讀出來就有威力，寫出來就已夠epic。

若從科學角度解釋，應該是指超新星爆發後的恆星殘骸碎片吧？經歷數百萬年或會積聚成新行星孕育出生命，或永遠於黑暗蒼穹飄浮遊離，得看際遇和自力，如人生，命數跟運數，沒法子預告；幸運者，當中的氫被光子撞擊，會產生顏色氣體，巧遇背後有亮麗恆星，如打了個背燈，遠看美麗的一團，被我們美名「星雲」。由塵升呢為雲，正如人揚升回歸神，宇宙裡所有現象其實早已告訴我們一切真相，難道你還未明白？

無數科幻小說家用過「星塵」這詞兒，先不說，我們說歌曲。小時候聽過對我很重要的兩首經典，一首是葉德嫻小姐的《星塵》（1981）：「光輝的星塵夜夜落，在世上灑下吻」；另一首是陳潔靈小姐的《星夜星塵》（198x，待查）：「我彷彿身心捉摸到星塵，閃閃光輝使我得親近」。前者是日本歌改編，後者是顧嘉煇先生的曲子，同是黃霑先生的詞，都是借星空意象喻人間的七情六慾，好唱好記好聽，兼帶有那年代的港式粵詞浪漫，想必是喝醉後寫的。由黃霑鄭國江到林振強，八十年代的詞人都喜以星為題，都帶著赤色心下筆，但都偏重於抒發微觀情懷，稍嫌抓挖不出宇宙蒼穹的核心真義；直至黃林時代，粵詞變得複雜無比，星海宇宙，再無法自述如昔；所以，實不相瞞，我是有心部署把星星帶回流行樂壇的，「宇宙」、「星宿」等字眼，在拙作中極常見。

以星為題，撇除唐宋詩詞，濫觴可能是這首美國老歌：《Stardust》。原名《Star dust》，Hoagy Carmichael於1927年所寫的曲，Mitchell Parish於兩年後所撰的詞。本來是首爵士standard，無數樂手也演奏過；後來慢慢演變成ballad，非常easy listening，歷年來亦有無數歌手演唱過，其中最膾炙人口的該算Nat King Cole於1956年錄成的版本。我在大約中三時首次接觸這歌，那時候家中有張Nat Cole精選情歌集，封面是個紅色心心，極度stock photo之流，所以我直至中學畢業後才知道Nat Cole是什麼樣子。這是我多年來播放得最多的其中一張唱片，十多年來大部份畫作都是播著它來畫，潛意識運作，把五、六十年代Oldies的簡單、優雅及和諧滲進了畫筆，顏料一上紙，釋放出相同溫柔的頻率。碟中最愛一曲為《Stardust》，從未見過如此漂亮的歌詞。於網上找到個翻譯得不錯的中文版歌詞，譯者不詳，稍作了一點修改：

「《星塵》（http://www.youtube.com/watch?v=DtZKwp6cjd4）
如今日暮時熹微的紫光，悄悄掠過我心無垠草地，小星星眨著眼高掛天上，總是在提醒我倆別離。
你慢慢地走往小巷遠遠的彼端，留給我一首無盡之歌，愛情已化成昨日的星塵，流逝歲月中音符在暗播。
有時我詫異為什麼獨守黑夜，為了追尋一首歌？它的旋律，縈繞我夢裾，夢中我再度和你在一起，那時愛情嫩碧，那時每一吻都帶有靈輝。
但那是多年前的事，如今我的安慰，卻埋藏在歌中的星塵內。
在花園的矮牆邊，星光燁燁，你正在我懷中，而那小夜鶯，將牠的童話吐傾，歌唱著盛放玫瑰的仙境。
雖然我只是徒然造夢，但在我的心房，仍留下，我的星塵旋律──那愛的記憶正在迴響。」

我總覺得Nat Cole的大部份歌曲是互通的，《Walking my baby back home》可以是《Stardust》的前傳，《Stardust》歌詞中的「小夜鶯」，應該跟《A nightingale sang in Berkeley square》中那隻為同一隻，而這鳥，卻在《Natural boy》中化身成一個星童，在風花雪月，最後告訴我們愛和被愛才最重要。哈哈，我早便把他所有歌貫連，自己對號入座，就這樣，Nat Cole那個「世界」，打從二十多年前已接通了我的思維，及後，我一直在等待我自己的星塵。寫詞四年來，也在等待一首百份百恰當的旋律，一闋值得用上這名字的旋律。

也許是《Sleepless in Seattle》的影響吧，我一直認為人世間最大的創傷莫過於配偶去世。如果你看過《Sleepless in Seattle》，會驚嘆在那一場戲選用《Stardust》作配樂這決定是多麼多麼的靠譜。十多年前我舅母先走，眼見舅舅對她的思念，給我很大衝擊。他們倆在繪畫上給我很大啟發（詳見《偽科學鑑證4之愛令我變碳》P.126《的士佬舅舅，漫畫家舅舅》一文），這段深情啟發我於十年前拍了獨立動畫片《#02》。《#02》故事跟「死亡」有關：宇航員拿著神秘黑盒子登上民用火箭，到達星際之門，超越了第四維度，時間逆轉，黑盒內原來藏有亡妻的血塊，此刻變回液體，於無重狀態下跟他再一次重達相擁。動畫用上歌劇《蝴蝶夫人》的詠歎調，於最終幕，鮮血染紅了整個機艙。我其後想，超越時間，超越生死，並於另一維度重遇，這不就是《有時》和《重逢》的母題嗎？原來我十年前已用動畫形式表現過一次！在《重逢》中我刻意設定生離死別作開章，原來不是為了在去年一眾末世歌中標奇立異，而是為著實踐潛意識中的「久別重逢」這母題。直至第三部曲《星塵》，我終於把這個我一直渴望表達的創作母題以歌詞形式完成，並成功貫穿了科學哲學和神學，是以，「星塵」這兩個字用在這個結尾，對我來說意義極之重大。從小到大，由Nat Cole到周國賢，當中的牽連千絲萬縷，無論是《有時》中的「有時我在記憶空間找到你」，或《重逢》中的「維度裡深深相擁」，到《星塵》中的回應「回憶空間中找到你」，都是對從前影響過我的作品及一直留在心中的母題作遙距致敬和呼應，這背後的成長脈絡，連周國賢也是現在才知道。

很少會用上前輩用過的名字作歌名，也很少連開兩期自吹自擂自我陶醉，都破了先例，見諒，也希望你感受到我因為完成這「靈魂任務」所帶來的喜悅。謝謝周國賢，《星塵》尾句「群星中千億生死」，是為了呼應但丁的《神曲》而撰，你明的。

創作動畫《#02》前，在某電影中看到兩句台詞，深受感動：「要尋求生命的真正意義，只得兩種方法。一是向你身邊所愛的人探求，要不就向天上繁星討答案。」八月過後，在iTunes開個新playlist，把《有時》三部曲放進去，閉起雙眼，loop住聽，洗滌心靈，調正意識，預備迎接新紀元的來臨。

1. 長期深宵工作，坐得差、瞓得衰，背部勞損不堪。家附近有盲人按摩，這行業流動性大，相熟的師傅回鄉了，前陣子試過一位新來的，完全不是那回事。盲人推拿師不一定盲，有些只是眼睛有點問題，觸覺卻比常人敏感。每個師傅指法不一，用不用心敬業與否，一按便知。姑且再一試吧，來了個十五號。十五號極度寡言，我喜歡。只在開始前問了一句：「有哪裡不舒服？」然後全程沉默。摸兩摸，先在我背找出一處舊患，這個地方偶爾會發作，有時臥著看書，甚至要找件佈滿稜角的硬物頂著才稍稍舒緩。也不是每個師傅都有這種功夫，十五號夠準！力度剛好，我就放心讓他表演，全身放鬆，什麼也不想，這情況，真的在「靜心」。所謂「冥想」就是這般簡單，就是啥也不想，大腦關機，只靜靜地感受生命，體會靈魂之存在和肉體之不存在（但對現代人來說，「放鬆」原來已是十級困難，十個港人下班十個帶著緊張及怨氣回家）。閉著雙眼，就試著召喚大天使吧！待了一會，十五號按至腰部，天使來了，先見到一團藍光，再往下腰部近盤骨處按下去，綠光也來了，夾雜了很亮的黃。藍、綠、黃，分別代表大天使麥可、拉斐爾和加比奧；麥可負責保護、拉斐爾是治療師、加比奧協助溝通。太神奇了，剛好三樣都是推拿過程中最重要因素，而我從未嚐過一段如此暢快的腰部按摩，準確地把我腰間要排走的疲勞都排走了。精確無誤得有點不尋常，我決定掏出手機，在按摩床那個小洞內偷偷抽張拉斐爾天使卡。我問：「老拉你老實說，這個十五號是否『上身』了？是不是被你們通了靈？」隨意一抽，你猜我抽到張什麼卡？天使也沒廢話了：

2. 近幾個月重新開始做運動，認真地做。人太宅了，越大越宅，有時焗出一屋昏悶，找個理由外出一下，為每天的必要。意識是真的會傳染，近半年於微博不停出現那些汗流滿面的明星跑步自拍玉照，運動品牌和手機軟件也推波助瀾，成就了一件好事——全球運動意識大提升。著名黑白攝影師好友Paul Lung現在每天游泳，來回四十個池，已曬至6B程度黝黑。最有趣是，他實行「動態冥想」，往返間，防水MP3耳機放的竟是印度冥想音樂！頭頂有飛碟路經的話，該會見到一條發光的靈魂在泳池來回。冥想有分動靜兩態，只要專注做一件正面的事而不被旁邊環境打擾，已能達冥想之心境，跑步如是、游泳如是、繪畫彈琴皆如是。密宗上師教我一套觀想呼吸法，吸氣時觀想空氣帶光而入，呼氣時觀想一切罪孽、煩惱、毒素從每個毛孔連帶黑氣排出。我把這套呼吸法應用於健身室，發覺非常管用，每個動作連帶心中一聲「唵」，體內便添了「一點光」。因為「唵」是宇宙中所出現的第一個音，是神聖頻率，心中每發一聲，宇宙都有感應。密教很多咒語都由「唵」去開場，是個召喚神聖之音，在宗教層面就如向高靈say個「Hi」般的基本禮貌。運動時需要大腦思維操控神經和肌肉，稍有走神便易受傷，所以需要夾雜左腦的理性協助；運動後那段休歇放空期才是真正的靜心，我通常留待於更衣室或桑拿房去享受這短短十數分鐘的靜謐。那天在桑拿房我赤裸坐著排汗，汗沿下巴而落，集中滴往松木板某個位置，染成圓狀。你從小到大有沒有這一種自娛方法——你在做一件苦事，或在鍛煉一種心智，想給自己設一個時限，偏不看鐘錶，就以身邊出現的某個現象來作指標。有時甚至是種自殘，例如：明明口渴得要命，偏告訴自己要待對方回了電話才去喝水！或：明明走了一大段路很累，偏要跟自己說如果下個街口遇見有黃色車輛經過我就休息。不要問原因，人就有這種自虐心態，當然在不會構成嚴重損傷的前提下，這種自虐絕對可以訓練出一點意志。那天我焗了數分鐘，其實已經全身透汗，心中突然跑出這種自虐遊戲：「我要待松木上這灘圓形汗印乾透才走！」心想，在那麼燥熱的小空間，不會太久吧？然後我就一直看著那木板上的汗印，等呀等，等呀等，感受著時間在爬，像烏龜般慢、像樹懶般慢，那片汗印的邊緣像要待上一千年才縮小一毫米。我摸一摸頭顱，都快可煎蛋了，但靈魂卻如平湖般安靜，內心沒有浮躁，濕疹也竟然沒有投訴。不知過了幾個世紀，直至有刻，「小我」重現之時，我決定往碳爐加一勺水，室溫即時提升幾度，幾近焗熟的我，回望那圓形汗印極速蒸發，不消半分鐘，已回歸虛空之中，消失到了另一次元，無影無蹤。步出桑拿房，如遇寒冬，洗浴時我突然看透一些禪理——那圓形汗印，如地球，黑暗集團邪惡勢力充斥其中有待蒸發，我在等，我們都在等，正如New age發燒友每天追看那些Salusa通靈文章，每天都說快了，大披露即將來臨、大拘捕正在進行，請作好準備……直至有刻發覺再等不下去，遂決定加快揚升速度。嗯，焗已完，想通什麼？所謂光之工作者，任務不在加快文明提升速度（不是加水那人），而是，在人類文明慢慢提升期間，細意去「觀察」，單是觀察，同時心存正面希望和意識，不忘感恩，其實已足夠；讓人覺醒之方法，只管提出星球現存問題所在，毋須刻意傳道，或去迫君相信；在把水焗乾的，其實不是單靠溫度，還靠一種帶著善良的「耐性」。運動做了很多年，卻從未如此靈性過。

　　濕疹這東西，大大話話在我頸背寄居十年八載，黐飲黐食兼不交租，煩擾之極磨人之最。今年，經歷了趕印新書那最後死亡之週，濕疹肆虐厲害，七月十日從香港回杭，紅斑點點滿頸。然後，神奇事發生，週末起床，摸了摸脖子，宜咦？發現傷口幾乎全部癒合，不痛不癢，往鏡子一照，哇喺！幾年來未見過頸項皮膚光滑如此，只剩下一些戰後的蒼痍痕跡，發生什麼事？我的濕疹竟於兩三天內自動痊癒了。

　　患濕疹的港人太多，中醫說乃南方人的「濕熱」體質，西醫說是免疫系統失調，總之極難斷尾。十年間，我看過一眾西醫，塗過的藥膏沒十種也有八種，不含類固醇的、類固醇極純的，通通宣告無效；轉攻中醫，香港試過兩個，杭州試兩個，每天煲水把中藥弄熱，忘了關火，水煲都燒焦過兩隻，有一隻仲要好貴的！戒過牛戒過辣，也試過茹素；試過早睡早起；試過「濕疹清」、蘋果醋；試過嚴浩提供的偏方，花生紅棗核桃薏米赤豆大蒜煲埋一碗，哇！難飲；試過拔罐及十大酷刑之一「拍痧」，拍到差點被鄰居投訴，以為我們這邊屈住造人；試過十大酷刑之二針灸，幾吋長銀針直入大腿近骨深處；試最爆者，是當美容的姑姑送我的電療機，玻璃棒一根帶著紫色電光，夠妖！卻越電越痕，擺明是向皮囊挑釁。什麼方法都試過了，幾近成為濕疹專家，沐浴液及皮膚油可給你介紹，但若問到成因，我這專家也答不出來。每個人體質不一樣，有人因為紫外線過敏而發、有人因為工作壓力而起、亦有人誤會了是「神經性皮炎」，就算你問鯽魚涌海光街那位名醫，他也只會笑著答你：「無得解，DNA出錯啩！」。情緒一起，抓狂起來便狂抓，就由它徹底發出來決定玉石俱焚，終於功虧一簣又回到原點，差點要跟條頸擺場「和頭酒局」講數。誰料一語成讖，果然是講數──講你前生的數。當試盡一切療法無效，也許只剩一個原因，得勸服自己去相信，是前世今生之「業力」所致。

　　密宗上師著我唸「高王觀世音真經」，每唸一千次才抵銷一個業債，我忙，亦懶，給我快一點的方法唔該。SRT，靈擺一搖，查到我身帶關於濕疹之業，足有二千八百多個！屈指一算，高王真經要唸上二百八十萬遍！用SRT查找源頭，每每於前生傷害了誰或被誰傷害，全部血腥殘忍，都三級劇情；靜心吧！放下往昔恩怨，SRT每天也只讓我清掉一兩個，極不划算。

　　三個月前，知道「生命之花呼吸法工作坊」會在香港開班，教授一種十七步的呼吸冥想法，用意是重新啟動人體的「梅爾卡巴（Merkaba）」能量場。我聽過「生命之花」這四個字已久，不太理解但有興趣，問高我應不應該報名，靈擺搖往100%需要報讀，那刻我還未知道，原來這朵花就是治我皮膚病的最佳良方。

　　什麼是「生命之花」呢？其實不是一朵真的花，而是一個花型圖案（圖A），這圖案蘊藏了「神聖幾何（Sacred Geometry）」，由一個又一個的滿圓相交而成，發展出最正規最完整的立方，黃金分割出每個神聖比例，造就金字塔、巴特農神殿等等古建築的每條直線曲線，由海螺到蜂巢，都藏著一切生命的奧秘。遠至星空宇宙，近至細胞基因，每件「創造物」的結構和當中數據幾何，都跟這圖案完全吻合。而在世界各地的遺址古蹟都發現有這個圖案的記錄，所以是種失落了的古老智慧，亦是遠古文明的人類曾經參透過並依循過的一套宇宙法則……這樣子說下去三天都說不完，有興趣的朋友可買或下載《生命之花的靈性法則》（作者Drunvalo Melchizedek，台灣方智出版）一書看看；懶看文字者，可到Google按入關鍵字「花冧電台，Flower of life與Merkaba之謎」搜提音頻檔案，主持人悶悶地但解釋得很清楚，ok ok俾條link你個懶精：http://farumradio.com/avatar-guy/avatarguy_ep15/

　　那「梅爾卡巴」又是什麼呢？要回到那圖案說起。你一定有看過達文西的名作「維特魯威人（The Vitruvian Man）」（圖B）吧？這圖講解了人體的黃金比例，當中幾何數據跟生命之花圖案同出一轍（小說《達文西密碼》正是以此來開章）。假設，以鉛筆間尺從圖中圓形頂部位置往下伸延發展至大約膝頭位置，可得出一個等邊三角形；從圓形底部往上伸延發展至大約胸口位置，則得出一個倒過來的等邊三角形。兩個三角形相疊，會變成一個六芒星（圖C）。現在試幻想兩個三角形並非一個平面圖案而是一個立體架構（即是說每個三角形都有四個面，而四個面都是等邊三角形），會得出兩個四面體相疊而成並擁有八隻尖角的星狀物，我們稱之「星狀四面體（Star Tetrahedron）」（圖D及E）。跟得上我所說嗎？跟不上者請重看這段數遍。

　　以下這段，別問原因，因為肉眼看不見，當然信不信自己決定，正如你也可選擇不去相信微波、wifi、鬼、UFO、空氣甚至愛的存在。原來每個人都有個「氣場」，由三個相同大小的星狀四面體重疊而成，其中一個不會動的，代表你的「內在小孩（Inner child）」（自己上網查查是什麼）；第二個會以逆時針方向轉動，帶「電」性質，代表你的男性能量，偏重「思維」；第三個會以順時針方向轉動，帶「磁」性質，代表你的女性能量，偏重「情緒」（題外話：我在寫張繼聰的《生命之花》副歌那句「順時逆轉逆時順轉」時，並未知道這個人體氣場的運作）。三個星狀四面體的軸心，是一條連貫身體七個脈輪的管道，宇宙能量從上（頭頂）下（會陰）而入。這套「生命之花呼吸法」，就是教我們如何以十七步的呼吸法去重新啟動三個星狀四面體，當其中會動那兩個以相反方向接近光速同時旋轉，人的能量會伸延到二十多呎之遙，形成一個直徑達五十五呎，狀如飛碟、又如星系的巨大能量場（圖F），這個能量場，便稱為「梅爾卡巴」。Merkaba分別由三個古埃及文「Mer」「Ka」和「Bah」組成，其中「Mer」的意思是「於同一空間內兩個能量以相反方向旋轉而產生的光」、「Ka」是「靈魂個體」、「Bah」則有「實相」之意。梅爾卡巴作用為何呢？它是吸收宇宙能量的工具，能調整身心意識，也是驅往其他維度的載具，一旦激活，你想像中的實相會因為能量提升而更快呈現。梅爾卡巴需要以心輪為中心，並發放「無條件的愛」以作啟動能源，傳聞末代的亞特蘭蒂斯就是因為以戰爭為目的在海面開啟了巨型梅爾卡巴而導致整個王國滅亡，那能量場卻沒有徹底消滅，後來變成百慕達三角，之後人類亦從此喪失啟動梅爾卡巴引擎的記憶；一九四三年美國秘密進行的「費城實驗」亦因為巨型人工梅爾卡巴的失控而招來可怕結果；直至七十年代，Drunvalo Melchizedek才以通靈方式重新學習這冥想法。

　　講完。不可思議吧？每次啟動梅爾卡巴，能量可維持四十八小時，而啟動後，發覺跟高我意識連結得更緊密，靈擺比從前搖動得堅決有力，答案更見準繩。喂，梅爾卡巴如何把濕疹醫好呢又？是咁的：我問過高我，原來啟動梅爾卡巴同時配合SRT去清理業力，功能及成效會比平常高出七百倍！學會這套呼吸法之後，我試過四次於梅爾卡巴啟動期間清掃濕疹舊業，數口再差也算得出：4 x 700 = 2800，昨晚我再一次，餘下有關於濕疹的業，由從前的二千八百多項，瞬間只剩餘八十五項，終於，瞎打誤撞之下發現了這套「靈性雞尾酒療法」。伴隨多年，反而有點不捨這最後的八十五段恩怨情仇，準備慢慢去細味品嚐，及原諒。無論如何，這個總結非常合理：業離去，頸便好，正如你用碟飯去驗證微波、用iPhone去驗證wifi，我用條頸去證實梅爾卡巴的真偽，一切都是神聖科學來著，多謝梅醫生。

　　所謂「新紀元運動」，旨在以嶄新角度去看待及處理老問題，這恰巧跟現代藝術的理念類近，所以在我來說並不離經，早成習性。於更奴役式的體制內打滾的你，試試每天抱著「治癒一切」的信念及「原諒一切」之胸懷，驚歎而不抱怨生命中每個巧妙安排，你的意識和生活，不改變才怪。

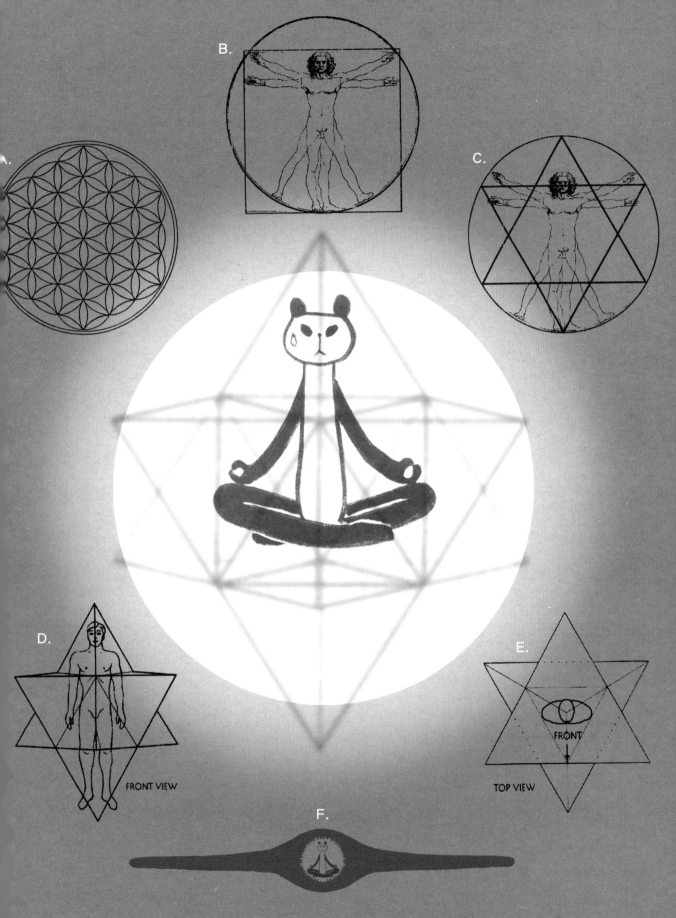

A.

B.

C.

D. FRONT VIEW

E. FRONT TOP VIEW

F.

《暑期作業》

　　每年暑假，因為書展關係，總會回港避暑。今年回港，多了一項使命，一有空便替朋友清清業。SRT是否真的能清業？真的無從證實，但整個SRT系統提供了一種極理性的方法去解釋何謂輪迴何謂因果，再冷靜的人都會有所醒覺。清楚業力的存在，知道靈魂原來有記憶，從前的恩怨，可拖往來世，生命並非單單數十年，五千年後那個你依然是你。這樣一想，思維一擴大，人便會自動減少仇恨，一切我執、現實世界的束縛與分別心，就容易解放。不排除數年後我會跑過來跟我說：原來那個什麼SRT是搵你笨的！都不要緊，因為那時候的你已變得相當善良了。大部份初學靈修之眾，都會被前生的故事吸引，我查了太多自己前生，大多血腥恐怖，老實說，已無甚興趣繼續往前鑽；但替朋友釋懷，順便導人放低執著，我義不容辭。　以下精選了幾項「暑期作業」，都是我在今個夏季用SRT查出來的好故事：

1.
　　F跟S是好朋友，都是女生，友情不淺，打趣想知道從前有沒有當過夫妻。靈擺搖了個「Yes」出來。18世紀，法國，F當時是男，S當時是女。兩人有什麼業？查到一個，就是她倆當夫妻那一世，時間：1753年；地點：法國；人物：F是個四歲小男孩，S是個剛出生的女嬰。查到那個業發生在女嬰剛出生一刻，奇怪，竟是女嬰傷害了小男孩。一個女嬰剛出生，如何可傷害一個四歲男生？再問，是一種「情感傷害」。有時做SRT的過程，像偵探在推理案件，因為大多時候只能問Yes or No question，所以需要敏銳的直覺和洞悉力，平時多讀推理小說，可大大加快療程。這故事算簡單，毋須抽絲剝繭，只須揭開兩三層洋蔥，真相便呈現。女嬰是否在醫院出生？是（1753年法國的醫院是何種模樣？幻想畫面中總有一抹浪漫斜陽作配襯）。當時男生是否剛巧在同一醫院？是。男孩是否有病要往醫院求診？是。一個四歲兼病了的男生無法自己跑往醫院吧？當時男生的父母也在場？是。女生剛出生，父母必定在場吧？是。腦袋突然靈光一閃，問了個最重要的問題：這個業，是跟雙方父母有關吧？是。答案快浮面了，你會如何推斷下去？我是這樣揭出真相的：女生的親生爸爸，其實是男生的爸爸吧？他們是同父異母的兄妹吧？是。真相只得男生的爸爸和女生的媽媽知道吧？是。水落石出了，那傷害從何而來呢？四歲男生，未被世俗污染，靈性很高，突然感應到，或聽到同父異母的妹妹，在附近不遠處叫喊，這對他來說是種血脈呼喚。然後他看到，在女嬰身邊照料著的男人，卻不是自己爸爸，可能傷害就因此而起。沒有問雙方父母是否知道大家同處一個空間，是的話，加入兩個成人各自隱瞞著的複雜情感交流，想必會傷害更大。無論如何，在那世，男孩日後跟女嬰排除萬難成了夫妻，正值法國啟蒙運動兼大革命前夕，故事往後發展應該甚精彩。F跟S聽後只覺得好爆，友情有否因而更鞏固就得看她們了，日後若爭吵起來，大可於銅鑼灣SOGO門前大喝一聲：「你以前做過我老公㗎！」待看途人反應。

2.
　　朋友G的弟弟S，才26歲，在大銀行工作，專門接待大客大戶，想必年初的紅包也不小。80後男生，已有房子在手，羨煞不少同窗，卻偏偏活得不高興，沒自信沒滿足感，也沒伴侶。G想我幫他用SRT查一下，我查到一個業，跟G有關的，就發生在1997年。是姊姊G在感情上傷害了弟弟S，單在97年到今年這15年間，S便因為這個業而產生了80多萬次「抑鬱」及「憎恨女人」兩大負面情緒，阻礙了的正面情緒查到是「成就」，這非常切合他的實況。我叫G想想看，97年發生過什麼事？她說那年S正讀小六，剛要考慮升中問題。原來S從小就跟G感情要好，姊姊做什麼，弟弟總照跟；G讀哪間小學，S就進哪間。S在小學時已是優異生，G覺得，以弟弟的成績該可以到一間更好的中學，她希望弟弟別再跟著她走。我問：那你有勸他？G說：沒有。終於，弟弟還是進了姊姊就讀那中學，也唸出非常好的成績來。這就奇怪了，究竟這跟G那年沒說出口有何關係？然後我試查S的前生，發現他已輪迴差不多30萬次，是個老靈魂，其中有86%活在地球，而有93%的前生，是當「靈性導師」。這是個重要的線索，我問：這個業是否跟靈性導師這前生職業有關？是。如果S沒進G的中學，他是否可以考進一間對他來說更合適的中學？是。那中學的宗教科老師是否可引導並喚醒他靈性的記憶？是。如果考進那中學，他今天將不會在銀行工作，而會重操前生故業，當個靈性導師？是。就因為G沒說出口，導致S今生實踐不到其靈魂原來的天職和任務，就算賺到金錢，卻毫無滿足感，牽連到愛情上也沒信心起步。這方面在我來說不難理解，因為我的前生職業也有80%是老師，其中100%跟靈性有關。所以我在理工教書那幾年，內心不斷湧出使命感；就算今天沒教，畫作詞作中也不自覺地流露一個老師的吟吟沉沉說教口吻。試想，若明天起要我在維港巨星大廈內當個銀行家，我的靈魂會有多難受？給我百萬年薪又如何？我勸G別太自責，這個業對她來說夠無辜了，所謂業力拉扯，有時就是不能以常理控制。S在97回歸之年卻回歸不到自己靈魂之擅長，或許他今生是刻意選一份在理念上跟靈性導師完全相反的職業，去驗證自己的存在價值吧？無論如何S已知道自己的真正任務，他需要時間沉澱消化，再想清楚。

3.
　　朋友I，有個女兒L，三歲半，兩母女感情很好。一查，L是個老靈魂，前生卻只得兩個巴先在地球，不出奇，靛藍兒童，近二十年出生的小孩，都極少甚或從沒在地球待過。查到一世有業，641世前，地點是英國，I是女兒，L是母親，身份互換。那個業產生在I出生之時，是L在感情上嚴重傷害了I。產生的負面情緒為「絕望」及「無助」，阻礙了「對神的愛」及「支持」。通常，這種業，若發生於產子一刻，大多跟父母的第一個反應有關。嬰孩初臨大地，如果得不到應有的愛，會構成畢生的創傷。我問是否跟媽媽的一句說話有關？果然：是。媽媽是否想要個男嬰，但知道是個女嬰後大失所望，說了句抱怨話？是。事情弄明白了，業也清掉，case closed。這時，今生當媽媽的I，突然面色一轉，說了句：「怪不得了！」眾人好奇，她續說：「女兒自從懂說話開始，每天總會跟我說一句奇怪說話：『媽媽我好鍾意你係女仔！』每天總要說上兩、三遍，每次她這樣說，我內心都感到莫名的歡喜與安祥。」我說：「你現在明白原因了。」話未完，L即場擁著媽媽，在眾人面前示範了一次。一個前生媽媽的懺悔，足足等了六百多生，依然牢牢記住，到今世倒過來當女兒，也不忘道歉。這是我查過最感動的一個業。

　　查明前生，只為獲取資料，了解自己的真正過去。但只可為了解自己而查，不可因為太沉迷而脫離現實，失去了當前的一個自己。畢竟過去的經已過去，最重要還是活在當刻。

巧於三十八歲生辰寫這篇，有玄機。

靈修之初，亂撞亂碰，世間科目八門五花，帶著好奇心，看看這書，上上這課，靠點「他力」去找感應，無論了義不了義，這階段都應盡情享受。即使只能覓得片刻自在，假以時日，得來的資訊最終會融會貫通，讓你找尋到最適合的方法，打開那真正屬於你的靈性大門，殊途同歸。

如果SRT是最新潮、最未學行先學走、亦最適合現代人生活節奏的「摩登佛學」，那麼Human Design就是西洋版紫微斗數，異曲同工，都是認識自己的方法。不詳述Human Design這現代易算之開山歷史，有興趣者可到花冧電台收聽這兩集節目：http://farumradio.com/?s=human+design，先聽32集，後聽42集，嘉賓解說精彩，起碼引到我回港慕名查個究竟。屬於你的「Rave chart」命盤可在這裡下載：http://www.jovianarchive.com/get_your_chart，需要閣下出生地點、年月日及鐘數，鐘數方面請向令堂查詢。大部份媽媽都記得孩子出生的鐘數，當然，不記得也不代表她不愛你。

要簡而精地去介紹這門新興科學如何運作，是項挑戰，我試試。話說，恆星於不同時候會發放不同數量的中微子，而在你出生的那特定時份及區域，會有特定數量及射向的中微子進入你的DNA，從而決定你的基本內在特質，建構成真正內在的自己，同時決定你人生的使命和方向。在HD學說中，人只分四類，而四類人就如拼圖，不同種類合作，拼出完美的社會系統藍圖。我跟70%地球人一樣，屬於「Generator（發電機）」。Generator的最大特質是，不能自己策劃大事，只能引來有策劃大事能力的人提供機會，只要那件事自己有Gut feeling認為應該做，便能夠如發電機一樣自我供應源源不絕的能量，去把事情完成，其他時間，大可Hea爆佢。旁人眼中，也許是懶，但其實，發電機不為無意義的事情去發電。

右圖是我的命盤，九個圖形分別代表我九個脈輪，又稱能量中心，中間由上至下分別為「Head」、「Ajna」、「Throat」、「Identity centre」、「Sacral」及「Root」；左面一個叫「Spleen」；右面兩個是「Heart」及「Solar plexus」。有顏色代表該能量中心與生俱來已有能量發放，可利用這些本我能量回應世界及影響別人；反之，不著色代表該能量中心需要受外界影響，以不同形式去體驗，然後吸收並自我過濾。當人的自我意識未提升，「本我」被埋沒，便容易被世俗規矩所影響，活出一個「非我」；有這圖，便知何為本來的我。能量中心內的數字，稱為「Gate」，共有64個，正正對應易經內的64卦。不同數字，代表不同的人生課題；而紫色圓形內那些白色數字，代表你出生時候已然啟動的課題，藉著這最重要的紫色highlight，幾乎可以斷定一個人的天生使命。

以我為例：最重要的gate為4、56、35、45、25、51、26、57、44、50、32、18、5、9、53、54、52、39、37及22。老師會逐一解釋所有gate的含義，使你認清自己的本能，重組你的人生。而總結所有gate之後，我的人生課題，大約如下：4 = 自己找答案的能力；56 = 講故事的能力；35 = 與別不同的經歷探索；45 = 領導能力；25 = 靈性的大愛覺察；51 = 真實靈性體驗；26 = 尋求並説穿真相；57 = 直覺能力；44 = 自身經歷；50 = 責任感；32 = 豐富意念及想像力；18 = 修正及追求完美；5 = 模式與規律；9 = 集中及放大；53 = 新嘗試及開創；54 = 靈性層面進化；52 = 凝聚及爆發力；39 = 喚醒大眾的能力；37 = 和平主義；22 = 藝術細胞。

有棋子方能佈棋局，現在大概可以勾劃出我的能量走向：當腦袋接收到外界訊息，我先有尋求真正答案的傾向（4）；丹田位置乃能量起點，會把得來的訊息及情緒放大（9），然後嵌入一個既定模式（例如漫畫格數）及規律（例如逢星期三的交稿日）（5）；這時能量輸往底輪，即時盤算有何新方法（53）去表達感受（例如這份詞該如何寫？），如何藉此帶動大眾的靈性提升（39及54）？意念慢慢凝聚有待爆發（52）；立時，能量兵分兩路，第一路往左傾注直覺（57）、自身經歷的投射及對比（44）、賦予想像力（32）、強大責任心（50）驅使我不停修正想法（18）；第二路向右注入太陽輪，使用和平方法幾乎是創作原則（37），創作人的脾性（22）會斷定當刻是否最有mood去表達（亦因為這能量中心不著色，代表很多時會因為不想為難對方而不懂拒絕，接了一些不想接的工作，例如做訪問要拍照，我是萬般不願意又不懂婉拒的事情，看過HD，以後懂say No了）；然後，左右兩邊的能量在心輪聚合，只希望説出真相（26），無論是社會真相抑或是宇宙真相（五本《偽科》及今年的《非禮》及《星塵》兩詞尤可為鑑，至於大眾能否接受殘酷的真相，是另一回事，與我無關），靈性體驗（51）把我將要表達的內容及價值推往「一體的大愛」這中心母題（25）；最後以喉輪為終點，藉著説故事的能力（56）去冒險探索（35），嘗試在適當時機改變現世主流價值，並希望於界別中作帶領的角色（45）。以上過程，根本就是我的日常左右腦的思考創作流程。對於這個運作脈絡，和人生使命，這幾年漸見清晰，尤在執筆寫歌詞更甚。所以這次測得的結果其實並沒驚喜，但卻加深鞏固了自己38年前投身地球的責任感。靈魂如何選擇肉身？為何選擇這個肉身？除了前生業力牽引，其實還有更積極的原因。

所以，生日要趕稿不會不高興，因為這是我應該做和需要做的事。Human Design的最大功德在於協助你認清自己是哪類人，然後清楚自己的人生決策，選擇應該去選擇的一切；更重要是，了解自己靈魂層面的訴求，從此不選擇不該去選擇的一切，便不用再承受世俗中無謂的責備和傷害。舉例，我的喉輪Throat是不著色的，這類人在話語方面沒有說服力，茶餐廳叫菜無人聽到，搞Gag無人留意，唱K把聲不入咪──「心情猶像樽蓋等被揭開，嘴巴卻在養青苔」，這類人，於人多時，怕自尊受損，會是最沉默一個；但──「人潮內越文靜越變得不受理睬，自己要搞出意外」，上天是公平的，偏偏這類人會覓得另一種方法去表達，例如我，就是去畫去寫，會表達得比説話到point很多很多，熟悉我的人會明白。因此，當父母的，在未了解孩子的命格之前，別隨便罵孩子不去説話不去表達，「成轆木咁！」──這句話可能會構成靈魂傷害，滯留孩子一生，對其成長的負面影響，比你想像中大很多，這方面我就有親身經歷，有機會再分享。

我的老師叫「劇多華Kaldora」，她在解讀我的個案最後也如此總結：「Human Design 主要是獻給孩子的，早一點了解自己，就走少一點冤枉路。」就憑這一句，我誠意推薦Human Design，有興趣的朋友可到這裡看看：http://myhumandesign.net

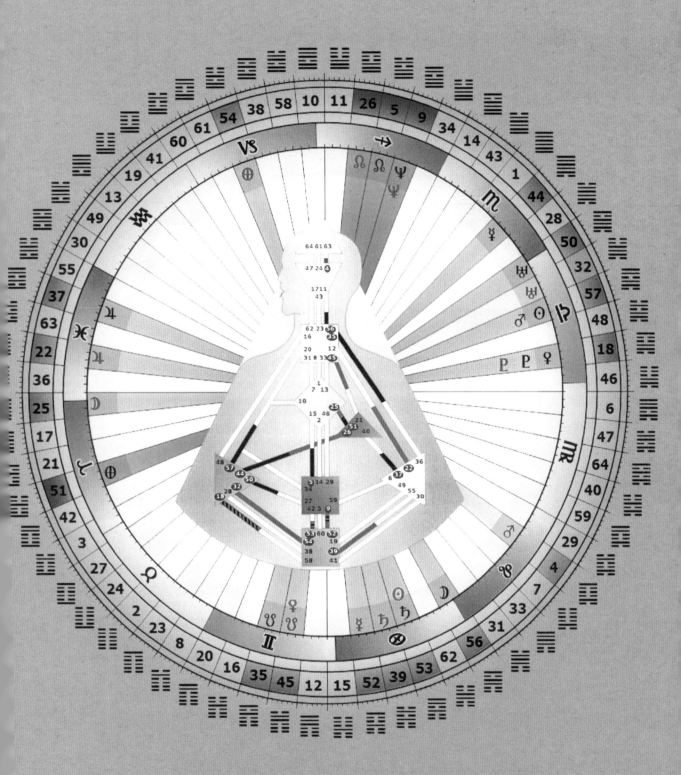

139

《旗未動，風未動》

人未到中年，功利世界的遊戲卻已玩厭，雖然一直參與得不太上心，也未算稱職。然後兩、三年間一切都變了，靈修的緣到，沒人催促，便自自然然地專注。人靜下來，心靜下來，思維開豁了，發現自己對一切都變得正面，儘管世道依然骯劣。畢竟先要自愛，方能愛全世界。

提升本我意識，法門殊多，SRT適合頭腦偏向理性的都市人──當然指的是靈性層面已然準備好之一眾。療程中所連接的，是一種叫「High self committee」的高靈層次意識能量體，這團東西沒有肉身，是種能量，嗅不到他摸不到他，只能感應，或偶爾在入定時以顏色或任何形態現身，如果說他是你的一部份、你意識的一部份、甚至他就是你你就是他，聽者落得霧水一頭，這實在難以用已知語言去說明白。其實除了「High self committee」外，於同一層次，還有「Angel committee」「Wholeness committee」和「Healing committee」等（都屬於非肉身能量體，你先當成大家樂大快活美心吧，到我們死去那天自會明白），所以SRT練習久了，高我連接順了，找回那份與生俱來的感應能力，試用期過後，再要跟其他committee溝通，便較容易。包括東方人稱之為菩薩、明王、天王的東東。

是咁的：早前到了京都一趟。去之前，上師已提示，會不停遇見「不動明王」。什麼個鬼不動明王？原來是密教裡金剛明王之首，是五方佛居中者「大日如來」（毘盧遮那佛）之教令輪身，大細超上下齒一副忿怒相，是為了摧毀邪魔，教化眾生，並引導迷妄眾生重歸佛法正途云云。果然，在京都寺廟，十居八九有此尊鎮守，只因東密多崇以大日如來之故──「大日」者，看國旗，不言而喻了。不動明王在京都，多以坐像現身，右手持知識之劍以斷煩惱之根；左手繫金剛繩索以捆邪魔之身，背後有熊熊智慧烈焰，神情威猛中見可愛，給我留下很深印象，更勾起我對佛像興趣。於當地佛具商店逛了幾圈，入門級迷你明王木雕精美，卻屢屢未全然合心水。回港告之上師，緣至，臨回杭之際巧遇不動明王誕，順理成章，持咒灌了個不動明王頂才上機。冷不防上師靜雞雞請工匠造個不動明王像送我，近日抵府，唐風木刻，上漆精巧，黝藍膚色一身，知劍繞有四爪金龍，象徵四方佛圍簇，連地座高達半米，放於觀音像旁，不動不動，卻喧賓非常！

及後，每逢持咒閉目，立現藍光，而且出現頻密，有時橫向洇染，有時單點膨脹成色塊，或收縮回歸一點，奇怪。奇怪在這藍光，很臉熟。問過究竟，師姐說：「正常呀！不動明王是放藍光的。」突然靈機一動，想起阿Michael。記得於《新合一宇宙（上）》一文中談過大天使麥可嗎？他的靈光，正是紫藍色。而這種藍，跟剛剛見到不動明王的藍，是同一隻Pantone啊！

Google一下：「大天使長麥可是聖經中七大天使之首，是最重要的領頭者，他不止是天國的第一勇將，也是所有天使軍團的總指揮，除了代行上帝的職權、領軍與撒旦作戰之外，也是上帝與人類溝通的橋樑。麥可也出現在全世界許多重要的宗教當中，猶太教同樣認為有七名最重要的大天使，其中的四名與基督教義完全相同，麥可是其中之一。當我們感到害怕或是覺得周圍的氣場不對時，我們都可以呼請大天使麥可用他的神聖的光守護我們，讓我們不會被不好的能量或是靈體影響或是入侵。他可以幫忙淨化我們的空間讓我們覺得安全舒適，當然大天使麥可也可以清除我們的恐懼，讓我們活出我們的靈性天賦。」又看看不動明王profile：「不動明王是一切眾神的守護者，如影隨形，恆不相捨，他對護持眾生的命根有殊性之功德，能消滅種種災障。不動明王梵音為Acalanatha，意為不動尊或無動尊，教界稱為不動明王，亦謂之不動使者。不動，乃指慈悲心堅固，無可撼動，明者，乃智慧之光明，王者，即駕馭一切現象者也。」

啊啊啊！我完全明白了！原來此金剛尊者之洋名就名Michael！同一個能量體，一分西東，這邊廂你一副打仔相作反面教材導眾大慈大悲，好不東方；那邊廂你一頭金毛大隻仔羽翼一展慈祥嘴臉示人，極之鬼佬。線索在於東西兩個化身同時「持劍衛道，刀山火海我願到」。慢著！即時聯想：佛經有不動明王、孔雀明王、馬頭明王、降三世明王、軍荼利明王、大威德明王、金剛夜叉明王及無能勝明王共八大明王；聖經有Michael、Raphael、Gabriel、Uriel、Sariel、Remiel及Metatron七大天使長……等一下，還有一位原天使長，後因率領天界反叛上帝失敗，因而成為「墮天使」的那位……Lucifer！即是共八位大天使。嗯，八大明王，八大天使，莫非……。

新時代之始，其中一項理想是希望所有宗教能融會貫通，以踏歸一之途，並停止所有因不同信仰而起的戰爭紛爭。蘿蔔青菜各有所愛，重要的是明白其實兩者都是菜，都是愛。

佛曰：「旗未動，風未動，只是人心在動。」我曰：「敵不動，我不動，既沒樹敵，便不為分別心所動。」抽一張天使咭，Archangel Michael曰：「Know that you are powerful, you are not a victim, focus upon solutions, not problems.」望向檯頭的不動明王，咒曰：「南無三燜多話之啦哼！」

有何分別？What is the difference！

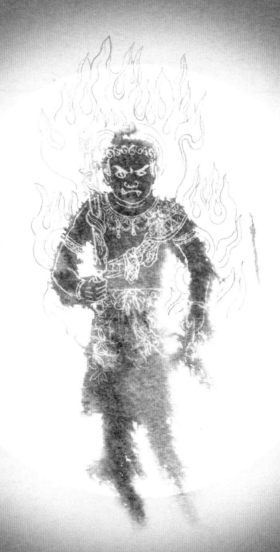

《上海驅魔記》

　　話説，寫畢關於不動明王那期《旗未動，風未動》之後，走了趟上海，打算看田黎明的畫展。也許心裡面有個念，希望真實地試驗一下明王有多厲害，於是，真的立刻有鬼找上門。

　　是咁的：首先，原來田黎明那畫展已經完結了一週，但我明明昨晚才於上海美術館的網頁看見圖片資訊，寫著「陽光、空氣、水——田黎明繪畫展在我館開幕」，按進去：「Safari can't connect to the server」；Back，見「當前展訊」，按進去，一片空白。搞了老半天，仍未知展期，膽粗粗，直踩現場博一博，終撲了個空，換成什麼油畫展，不是我杯茶，閃。臨走想撒泡尿，衛生間正維修。好吧，到旁邊的MOMA，先撒泡尿，再看看有什麼展，Marimekko，殺！入閘——大紅大黃大橙大藍大紫，花花花花花花花花，亦非我杯茶，夾硬看吧，看得我頭暈身熱。Marimekko是芬蘭國寶，據説在芬蘭到處都見其筆觸，噢No！我在芬蘭肯定待不下去。咦？不，這不是鬼故事。

　　是咁的：先約了朋友吃晚飯，於虹橋火車站上錯地鐵線，到發現時2號線和10號線已分道揚鑣，最快補救方案是在虹橋路站乘3、4號線回歸正途，冷不防打個呵欠，又錯過了！於是在陝西南路轉1號線往常熟路，再改7號線往靜安寺。常熟路跟我不太熟，跑錯月台到了肇嘉濱路當嘉實，出了閘口才發現真相，又走回頭晃了兩站，這才到了靜安寺。抵餐廳終點，朋友已餓得私自點了客蝦餅，並且已食完嘴lam lam。但她算體貼，竟給我留上一塊，我才很不好意思的告訴她我，不，吃，蝦。咦？不，這也不是鬼故事。

　　是咁的：住開的酒店位於靜安寺附近，滿客，迫著找其他。搜到一間便宜的，位於南陽路，當然不是貝軒公寓。飯後我才check in，來晚了，一進店，櫃台漆黑一片、走道昏黑一片、房間暗黑一片。漆黑、昏黑和暗黑有啥分別？其實無。房間小，窗更小，衣櫃地板都呈灰調，哎吔我心忖不妙。SRT伺候，開壇一查，房間無恙，但樓層其他地方暗藏靈體七十多枚！急不及待靈擺一搖：「HS please send them to the right and perfect place. Thank you！」不不不，這還未算戲肉。

　　是咁的，睡不好，想吃夜宵，打個車，師傅聽見香港口音，提議新旺茶餐廳，我竟然覺得他主意不錯，於是夜媽媽嘆了一支公令我更睡不好的奶茶，嗯，水準還可以。飲完閃：凌晨三時攝氏三度，懶浪漫，不想打車，遂沿石門一路走著，掛上耳機，途上幾乎沒人。拐進從未如此平靜過的南京路，在便利店買了個熱的雪梨茶什麼，心血來潮於西康路恆隆廣場的側門台階坐著聽歌自我陶醉了半小時，一個旅人在異鄉冬夜有其專屬的自由。總之，直至，尿急，還未去到通街小便的地步，於是回酒店去。是夜酒店房卡不夠用，得吵醒保安大叔開房門。遇著這個不夜不出門的港人，算你運滯。得得得！我知，還未到戲肉。

　　是咁的，終於睡著，不知多久，醒來，看時間，快早上六時，再睡。側著身，面向小軒窗，幽夢忽還鄉，半朦朧間，突然背部一涼，兩秒後全身被一股寒氣籠罩，動彈不得——「鬼壓床」也。從前試過三幾次，歷時數分鐘，用盡氣力喊不出，也動不了，落入一片恐慌中。這一次，不只壓床般簡單，是有東西把我移動！感覺到雙肩被兩隻手用力抓住，然後慢慢往前推，雙手都被抬起了（閉著眼，不知有沒有被physically抬起），隨即，有類似「獠牙」的東西在咬我右臀對上近腰之處，亦有東西在戳我的右肩！直覺告訴我：是隻「男」的！多肯定的説！然後，如有神助，的確亦有神助，不慌不忙，就在屁忽被用力噬下去之際，心中即觀想不動明王手印，並持咒曰：「南無三燜多話之啦哼！南無三燜多話之啦哼！南無三燜多話之……」三遍未及，眼中忽然閃出一抹「圓角正方形」的藍光，非常強烈，像好萊塢特效般迎面飛至。我用力大喊一聲（不知有沒有physically喊出來），一記轉身，即把那東西甩開，飛得老遠。睜眼，全身毛管直豎，窗簾一拉開，方知天開始亮，究竟是誰？這麼斗膽兼厚顏！我前生曾經捉過鬼的你知道麼？往床頭一摸，靈擺上手，即問：「有多少隻？」「一隻。」「是不是男的？」「是。」「HS please send it to the right and perfect place. Go! Go! Go! Go! Go! Thank you very much！」未幾，感覺到東西已離開，抹抹冷汗，豎起拇指暗暗嘆謂：「不動米高果然有料到吓！」心已安，汗已乾，拉窗簾，回籠再睡，理鬼！

　　未完：是咁的，撞完鬼，睡得更差，夢境奇異。九時多便醒來，決定提早退房，用iPhone上國鐵客服中心網頁，查查是日最晚一班滬杭高鐵的時間。網頁中有個水蛇春般的按鍵，芳名「旅客列車時刻表查詢」（其實「時刻表」三個字對一個要「查詢列車」的「旅客」而言已夠清楚了吧？anyway~），按下去，需要「驗證碼」。驗蝦米證乜鬼碼呀！只查查班次而已！那些什麼鬼「CwUpK」當中哪草是大哪草是小我永遠分不清啊！Ok算，做人要跟規矩，係咪咁話乜？看屏，驗證碼為：「8加?＝11」，慢著？是要我打「8加?＝11」還是求實際答案呢？是無聊IQ題捉字虱抑或真的在考我算術呢？數學差的同學是否沒資格成為列車旅客呢？我想了良久，之後，決定正路地打上「3」，回應：「驗證碼輸入有誤，請重新輸入。」尼馬！中計了！果然是無聊IQ題！換一個驗證碼再試：「陸＋4＝？」，我照跟：「陸＋4＝？」，回應：「驗證碼輸入有誤，請重新輸入。」草泥吖！哪門子的客服啊？再來！再換一個驗證碼：「7＋貳＝？」，這次我打「九」試試看，「驗證碼輸入有誤，請重新輸入。」坑爹！那一刻我決定要重開《十大最憎》欄目，這東西入三甲絕對無難度。如是者我捧著手機跟那些小學算數題玩了大半個鐘，連「肆」和「Five」和「熄匙」和「答案就是柒」和「係咪八呀喂大哥」等字眼也用上，機械人依舊回我一句「驗證碼輸入有誤，請重新輸入。」不知是網頁問題抑或iPhone問題，但縱觀整個旅程，You see？這一幕才最見鬼！係咪咁話呀？（最後走了兩個街口到「客票代售點」問那個有血有肉的上海大嬸，問完，答完，順手買過票，還有時間食個靚靚早餐！妖！）

《樽頸》

對所謂「New age友」而言，2012是人類文明的樽頸位。衝得過，是新天地；衝不過，重回瓶底觀天。極端如此？又未必，有些界線，模模糊糊難以劃清，慢火煮蛙非一下子全熟，得耐心靜候。

說來奇怪，最近靜心，漆黑中常出現一個酒瓶狀東西，的骰迷你，於視線中央若隱若現。究竟要傳遞什麼訊息？耐心靜候。但因為這瓶狀幻影，我想起一件事。

六年前吧，在理工當客席導師。有一趟，負責帶領設計班做一個功課，主題正是「瓶子」。那功課長達一個多月，並分三階段進行。首兩週，第一階段，學生們每人挑一個瓶子，然後運用不同素材去不停繪畫。記得我說過二十年前那跳蚤功課嗎（詳見《豐貓是怎樣煉成的》P.038）？就類似這樣的觀察訓練，不同之處是今次無選擇，只可挑瓶子；但無選擇中仍見選擇，可以選汽水樽、礦泉水樽、啤酒樽、花生油樽……。每天對著同一個瓶，其實也挺難熬的，如禪修，稍一走神思維便飄得老遠；過份專注亦會陷進瘋癲，如梁朝偉般開始跟肥皂談心。兩週過後，這群小伙子，有些已悶乾，有些已開悟，全體隨即進入第二階段。第二階段，為期一週，要結合平面元素，各自設計一張有瓶子圖像在內的明信片。添上文字、花邊、點線面，旨在鍛煉視覺「溝通」技能，得用上左腦思維多一點，大部份學生都能應付。

來到第三階段，也是功課的真正戲肉──繪畫一個關於「瓶子」的小故事，時限為四週。好了，難題來了，畫功好不代表能想得出有趣點子，什麼是故事？故事得有人物，人物衍生情節，情節串連成故事；而故事需要有起承轉合、有節奏、有訊息、有意義；如何帶出意義？靠分鏡、靠台詞、靠角色性格、靠畫面處理、靠自身價值觀念、靠時代脈絡衝擊……這才明白，當中的思維模式跟純繪畫時完全不同，左右兩邊腦袋稍稍失去協調，牛角尖一鑽，個個叫苦連天。

數天後進行第一次tutorial，如我所料，想出來的故事，要不就是「瓶中信」那類荒島（諗唔島）求援的老掉牙處境，要不就是第一身「自困愁瓶」，逃避外間壓力等等強說愁筆鋒。之所以能「如我所料」，因為將心比己，回想起二十歲的我，也只能想出這種點子來，不希望作品是常餐，奈何廚藝未精火候未足，人生經驗就是淺。此乃創作的必經階段，正常的，最重要是別打沉學生們的自信。試著引領他們把垂直思維盡量橫過來，擴闊視野見眉目，總能到達新境地。於「後太古」時期的設計學院，就曾經專注於訓練學生這種思維。

再一週後，情況好轉了，有人想出方法，畫了十數張抽象風景畫，問他是啥？他說幻想自己變成小人，從一個橫放的瓶子的瓶口爬入，一直走到瓶底，沿途記錄了十多幀奇異風景。好得很！是真正的「水平式」思考了。但這故事對社會有何意義呢？管它！你能渴求一個廿一歲的香港男生帶出何種社會意義呢？他連自身也未修好你要他去平天下了？想當年我就差點被某些老師威迫下便投其所好埋沒了自己，今天我來教書就絕不可故技重施。當然如果學生對社會的洞察力強如黃之鋒就另作別話，否則，以我輩經驗，對社會的所謂看法，大都是真正踏進社會、入世後才能慢慢孕育開來。

三星期過了，大多數同學都找到「法律樽」可走了，故事開始脫離陳套了。只有一位女生，仍然苦無頭緒。問之，她一臉愁容，說真的想不出關於瓶子的任何故事。瓶子，關鍵仍在瓶子，於她心中，依然終日在想瓶子瓶子瓶子瓶子瓶子，卡了在這個功課的「樽頸位」。於是我叫她先放下瓶子，再問：如果不用理會那瓶子，你最想說一個什麼故事？

她思量了一下，說：「爸媽最近辦離婚，我這星期要跟媽媽搬到另一區生活，這新區，我完全不熟悉，我捨不得……」我說：「那你為何不就乾脆畫這故事？」她答道：「這件事跟瓶子毫無瓜葛啊！」看她畫作都以水彩為材，靈機一觸，我突然迸發出身為老師所身懷的一道權威金光：「你，就畫這故事。先回老家找個空瓶子，帶往新家，然後你就用上這瓶子盛水，去完成這整個故事的每張水彩畫。這樣，這個本來對你毫無意義的瓶子，便變成你生命中其中一件重要的證物，見證了你在此時此刻跟父親，以及跟舊區的分離。但記著，這個瓶，只可用來畫這故事，不作其他用途。」她瞠目結舌：「真的可以？」我說：「為何不可以？這樣的話，誰敢說你這故事跟瓶子無關？」

什麼叫「取巧」？採取巧妙方法也。只要取之於真誠，手巧心靈，動人之餘也兼動了無謂的規範。最後那星期，她把故事畫好，畫功不怎麼樣，敘事技巧也不怎麼樣，但我認為那是全班最富情感的其中一件作品。幾年過去，聽說她畢業後當上空中小姐，不知她近況如何，不知瓶子有沒丟棄，也不知當年我替她作的那個決定，對當時的她來說是否一種救贖。但於我，卻是一次極為重要的教學經驗。在規矩及法度之下，我們需要的是適當地「隨心」，和「任性」，況且這世界，壓根兒法無定法，何不把限制縮至最小，自己去定自己的法？

前年給官恩娜寫了一首歌，叫《夜潛者》，當中有這樣幾句：「規矩負荷 風紀巡邏 乾涸是這銀河某星區 衝出葫蘆 心胸裡那狹窄樽頸 放任情緒 踏前去 便尋到 一江春水」。是夜我在想，之於創作，大概應該繼續抱有這樣的格言；之於現實，來到2013末法時代，在奴役制度下你又活出了什麼樣的人生？我們如何可以衝出樽頸，站於瓶子之外審視世間萬物？

金樽有否空對月？還是那一句：耐心靜候。

責任編輯　　　　寧礎鋒
書籍設計　　　　嚴惠珊

書　　名　　偽科學鑑證6——新平衡
作　　者　　小克
出　　版　　三聯書店（香港）有限公司
　　　　　　香港北角英皇道499號北角工業大廈20樓
　　　　　　JOINT PUBLISHING (H.K.) CO., LTD.
　　　　　　20/F., North Point Industrial Building,
　　　　　　499 King's Road, North Point, Hong Kong
發　　行　　香港聯合書刊物流有限公司
　　　　　　香港新界大埔汀麗路36號3字樓
印　　刷　　中華商務彩色印刷有限公司
　　　　　　香港新界大埔汀麗路36號14字樓
印　　次　　2013年2月香港第一版第一次印刷
　　　　　　2013年3月香港第一版第二次印刷
規　　格　　大16開（196 x 258 mm）152面
國際書號　　ISBN 978-962-04-3361-0